¿ES DIFÍCIL SER MUJER?

3

PRIMERA EDICIÓN, 1996.
<u>D.R.</u> © 1995 MA. ASUNCIÓN LARA CANTÚ
 INSTITUTO MEXICANO DE PSIQUIATRÍA
 ANTIGUO CAMINO A XOCHIMILCO 101
 14370 MÉXICO, D.F.

PRIMERA EDICIÓN EN EDITORIAL PAX MÉXICO, 1997

© 1997 EDITORIAL PAX MÉXICO
 LIBRERÍA CARLOS CÉSARMAN, S.A.
 AV. CUAUHTÉMOC 1430
 COL. SANTA CRUZ ATOYAC
 C.P. 03310, MÉXICO D.F.
 TELS.: 688-4828, 688-6458
 FAX: 605-7600
 CORREO E.: EDITORIALPAX@COMPUSERVE.COM

INSTITUTO MEXICANO
DE
PSIQUIATRÍA

INSTITUTO LATINOAMERICANO
DE LA COMUNICACIÓN
EDUCATIVA

¿ES DIFÍCIL SER MUJER?

UNA GUÍA SOBRE DEPRESIÓN

MA. ASUNCIÓN LARA
COORDINADORA DEL PROYECTO
E INVESTIGADORA TITULAR
IMP

MARICARMEN ACEVEDO
INVESTIGADORA ADJUNTA
IMP

CECILIA PEGO
ILUSTRADORA

SOCORRO LUNA, CECILIA WECKMANN
ASESORÍA EN DISEÑO DE MATERIAL EDUCATIVO
ILCE

ANA LILIA VILLARREAL
GUIONISTA

PROYECTO REALIZADO EN EL INSTITUTO MEXICANO
DE PSIQUIATRÍA CON LA ASESORÍA DEL INSTITUTO
LATINOAMERICANO DE LA COMUNICACIÓN EDUCATIVA
Y PARCIALMENTE FINANCIADO POR EL
CONSEJO NACIONAL DE CIENCIA Y TECNOLOGÍA

INDICE

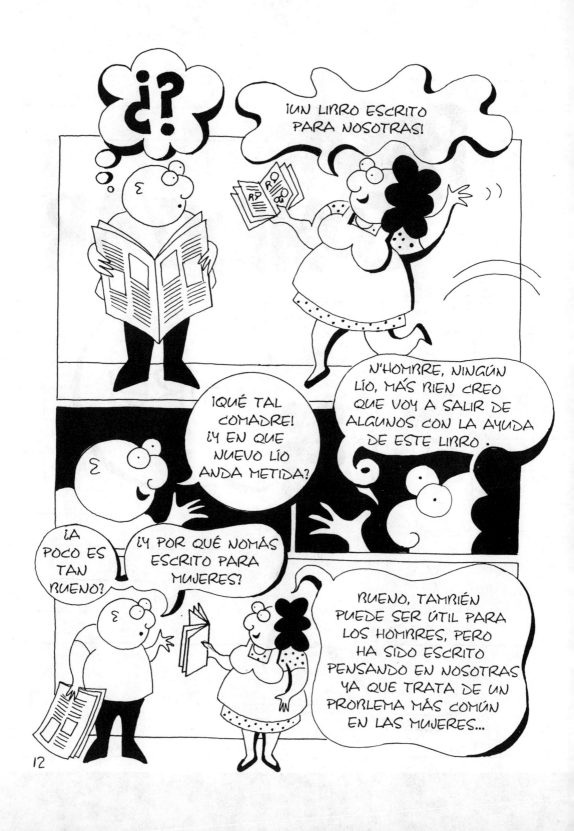

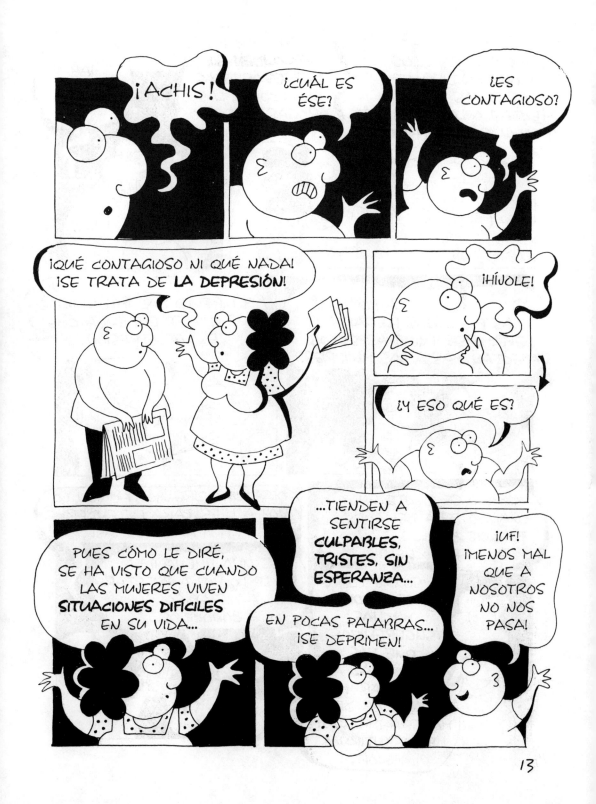

¡NO SE CREA! LOS MOMENTOS DIFÍCILES Y LAS PENAS TAMBIÉN AFECTAN A **LOS HOMBRES** Y MUCHOS **SE DEPRIMEN...**

¡PERO MUCHOS **ESCONDEN SU DEPRESIÓN** TRAS EL ALCOHOL, LAS DROGAS, EL ENOJO Y LA AGRESIÓN!

¡AH CARAY!

ESTE LIBRO EXPLICA **POR QUÉ LAS PERSONAS LLEGAN A DEPRIMIRSE** Y **QUÉ ASPECTOS AFECTAN MÁS A LAS MUJERES.**

¡Y MIRE! LO MÁS IMPORTANTE ES QUE SE ENTIENDA QUÉ ES LA DEPRESIÓN...

...CÓMO SE SIENTE UNO CUANDO ESTÁ DEPRIMIDA, PORQUE PUEDE ESTARLO SIN DARSE CUENTA...

Y, SOBRE TODO, **PROPORCIONA MUCHAS SUGERENCIAS QUE NOS AYUDARÁN** A PENSAR Y ACTUAR DE MANERA DIFERENTE Y A SENTIRNOS MEJOR.

OIGA COMADRE ¡YO TAMBIÉN LO VOY A LEER PARA ENTENDERME A MÍ Y A LOS DEMÁS!

ES UNA BUENA IDEA, YO SE LO VOY A PRESTAR A MIS AMIGAS Y CONOCIDOS...

A VECES SE USA LA PALABRA DEPRESIÓN CUANDO UNA PERSONA SE SIENTE TRISTE O FRUSTRADA POR UN RATO, Y OTRAS, CUANDO SIENTE QUE NO PUEDE HACER NADA Y TIENE GRAN TRISTEZA Y MALESTAR POR VARIAS SEMANAS O MESES, O SEA QUE **LA PALABRA DEPRESIÓN SE REFIERE A DISTINTOS PROBLEMAS,** COMO SE VERÁ MÁS ADELANTE.

¡QUÉ INTERESANTE! ¡ME LLEVO SU LIBRO PARA LEERLO YA!

CÓMO UTILIZAR ESTE LIBRO

PARA QUE PUEDAS BENEFICIARTE AL MÁXIMO DE ESTE LIBRO, TE SUGERIMOS QUE **USES UNA LIBRETA O CUADERNO** EN EL QUE PUEDAS ESCRIBIR LO QUE PIENSAS Y SIENTES. NO IMPORTA EL TAMAÑO NI LA FORMA, LO QUE IMPORTA ES QUE TE ACOMODE Y LO PUEDAS LLEVAR A DONDE QUIERAS...

ESCRIBIR LO QUE PIENSAS ES COMO **PLATICAR CONTIGO MISMA** SOBRE LAS COSAS QUE NO PUEDES HABLAR CON LOS DEMÁS, Y TE DA LA OPORTUNIDAD DE **EXPRESAR IDEAS Y SENTIMIENTOS.**

PARA ESCRIBIR,
BUSCA **UN LUGAR** Y
UN MOMENTO
A SOLAS.
ES IMPORTANTE
QUE TE SIENTAS
TRANQUILA Y SIN
PRISA PARA QUE
PUEDAS ACLARAR
TUS PENSAMIENTOS
Y SENTIMIENTOS.

AY, FÍJATE LO
QUE ME PASÓ...

SI NO TE
GUSTA ESCRIBIR,
PUEDES **COMENTAR EL
LIBRO CON ALGUIEN** A
QUIEN LE TENGAS
CONFIANZA O PUEDES
ANIMAR A TUS AMIGAS
A LEERLO Y DESPUÉS
COMENTARLO...

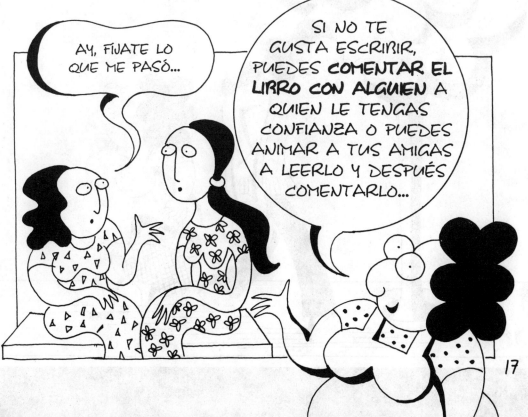

CAPÍTULO 1:

QUÉ ES LA DEPRESIÓN

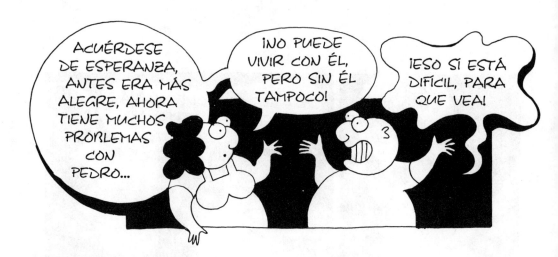

ESPERANZA

, DE 33 AÑOS, FUE UNA ADOLESCENTE QUE TUVO ÉXITO EN LOS ESTUDIOS, CON LAS AMIGAS, CON LOS MUCHACHOS Y POSTERIORMENTE EN EL TRABAJO. TUVO MUCHOS PRETENDIENTES PERO SE ENAMORÓ DE PEDRO, UN HOMBRE CASADO. POR CONSIGUIENTE TUVO MUCHAS DIFICULTADES, DESPUÉS ÉL SE SEPARÓ DE SU MUJER PARA IRSE A VIVIR CON ELLA...

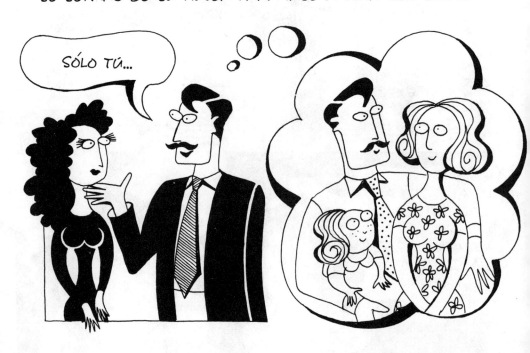

DURANTE LOS AÑOS QUE LLEVAN JUNTOS, HAN TENIDO TEMPORADAS BUENAS, SEGUIDAS DE PLEITOS, EN LAS QUE ELLA **SE SIENTE ENOJADA, DEPRIMIDA, SOLA E INCOMPRENDIDA.**

AUNQUE ESPERANZA QUIERE A PEDRO Y ÉL LE DICE QUE LA QUIERE, LA HACE SENTIR MENOS, NO LE DA SU LUGAR Y GASTA LA MAYOR PARTE DE SU DINERO CON SUS AMIGOS, POR LO QUE ESPERANZA PONE MÁS DINERO PARA EL GASTO DE LA CASA...

TE DOY TODO LO QUE TENGO...

LOS PLEITOS SE VUELVEN MÁS FRECUENTES E
INSOPORTABLES CUANDO ESPERANZA COMIENZA A
SOSPECHAR QUE ÉL SALE CON OTRAS MUJERES, AUNQUE
PEDRO LO NIEGA, HACE COSAS QUE LO DELATAN.

¡PERO SI VENGO DIRECTO DEL TRABAJO!

ESPERANZA SE SIENTE QUE NO VALE Y SIN
FUERZAS PARA DEJARLO, LO QUE LA LLEVA A
DEPRIMIRSE. AUNQUE NO ENTIENDE POR QUÉ LE
PASA ESTO, SE DA CUENTA QUE DE NIÑA SINTIÓ LO
MISMO CUANDO SU PADRE LOS ABANDONÓ.

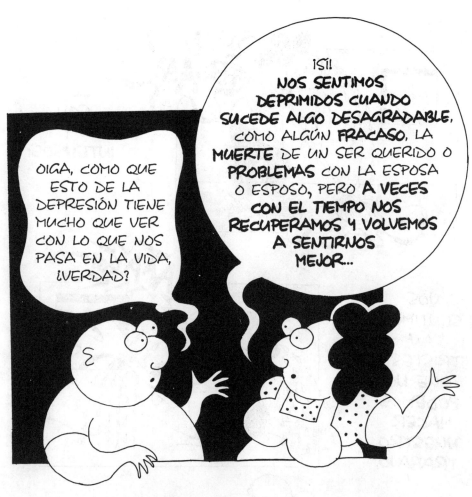

OIGA, ¿COMO QUE ESTO DE LA DEPRESIÓN TIENE MUCHO QUE VER CON LO QUE NOS PASA EN LA VIDA, ¿VERDAD?

¡SÍ! NOS SENTIMOS DEPRIMIDOS CUANDO SUCEDE ALGO DESAGRADABLE, COMO ALGÚN **FRACASO**, LA **MUERTE** DE UN SER QUERIDO O **PROBLEMAS** CON LA ESPOSA O ESPOSO, PERO **A VECES** CON EL TIEMPO NOS RECUPERAMOS Y VOLVEMOS A SENTIRNOS MEJOR...

SIN EMBARGO, HAY **OTRAS** OCASIONES EN QUE ESTOS SENTIMIENTOS **SE** PROLONGAN...

SNIF

...O SON MUY INTENSOS;

NOS SENTIMOS TAN TRISTES QUE NO PODEMOS HACER NUESTRO TRABAJO,

Y NADA NOS PARECE IMPORTANTE: ES DECIR, ESTAMOS ANTE UNA DEPRESIÓN.

EN LA **DEPRESIÓN** SE PRESENTAN POR LO MENOS **CINCO** DE LOS SIGUIENTES NUEVE **SÍNTOMAS**, POR LO MENOS DURANTE **2 SEMANAS** SEGUIDAS. UNO DE ELLOS ES EL 1 (ESTAMOS MUY TRISTES) O EL 2 (PÉRDIDA DE INTERÉS):

1) ESTAMOS MUY TRISTES, DESGANADAS Y NOS SENTIMOS VACÍAS

2) PERDEMOS EL INTERÉS HASTA POR LAS ACTIVIDADES QUE MÁS NOS GUSTAN (POR EJEMPLO EL SEXO).

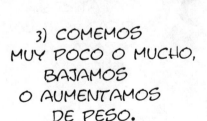

3) COMEMOS MUY POCO O MUCHO, BAJAMOS O AUMENTAMOS DE PESO.

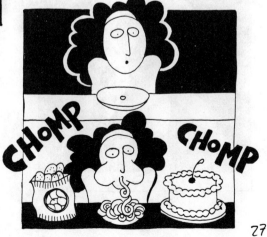

4) TENEMOS PROBLEMAS PARA DORMIR (DORMIMOS DEMASIADO O NOS DA INSOMNIO).

5) NUESTROS MOVIMIENTOS SON LENTOS, SENTIMOS EL CUERPO PESADO O ESTAMOS MUY INTRANQUILAS.

6) ESTAMOS APÁTICAS, FATIGADAS Y CON POCA ENERGÍA.

7) NOS SENTIMOS CULPABLES, IMPOTENTES E INÚTILES.

8) NO PODEMOS CONCENTRARNOS NI RECORDAR LOS PENDIENTES DEL DÍA, Y SE NOS DIFICULTA TOMAR DECISIONES.

9) NOS ASALTAN IDEAS DE MUERTE, Y A VECES PENSAMOS EN EL SUICIDIO.

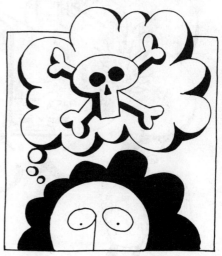

29

ADEMÁS DE ESTOS SÍNTOMAS HAY PERSONAS
QUE TAMBIÉN SE SIENTEN **IRRITABLES,
ANGUSTIADAS,** DE **MAL HUMOR,** QUE **TODO
LES MOLESTA** Y CON **DOLORES** DE CABEZA,
ESPALDA O **MALESTAR** FÍSICO GENERAL.

LA PERSONA
DEPRIMIDA
HA **PERDIDO
LAS
ESPERANZAS**
DE LOGRAR SUS
METAS,
VE EL **FUTURO
NEGRO** Y SE
SIENTE
INCAPAZ DE
HACER FRENTE
A LAS
SITUACIONES
DIARIAS...

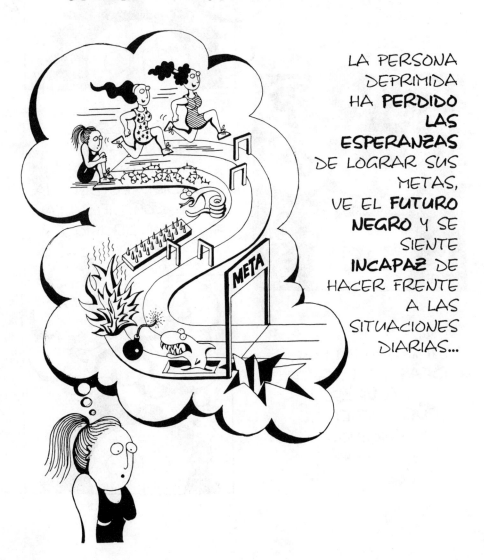

MIRE COMPADRE, HAY MUCHAS FORMAS EN QUE SE PRESENTA LA DEPRESIÓN

SÍ, ÉSTA PUEDE PRESENTARSE EN VARIOS GRADOS, PUEDE APARECER UNA O MÁS VECES EN LA VIDA, PUEDE ESTAR PRESENTE DESDE LA NIÑEZ O ADOLESCENCIA O INICIARSE CUANDO SOMOS ADULTOS...

...UNAS PERSONAS TIENEN POCOS SÍNTOMAS Y OTRAS MUCHOS...

EN LA **DEPRESIÓN** SE PRESENTAN CINCO O MÁS DE LOS SÍNTOMAS ANTES MENCIONADOS, DURANTE DOS SEMANAS O MÁS; ÉSTOS SON TAN SEVEROS QUE NOS IMPIDEN REALIZAR LAS COSAS QUE NORMALMENTE HACEMOS. EN ESTE CASO **DEBEMOS HACER ALGO** PARA SALIR ADELANTE, COMO PEDIR AYUDA.

EN OTRAS OCASIONES EXPERIMENTAMOS SÓLO **SÍNTOMAS DEPRESIVOS;** PADECEMOS MENOS DE CINCO DE ELLOS PERO ESTOS PUEDEN SER TAN INTENSOS QUE NECESITAMOS HACER ALGO PARA SALIR ADELANTE, YA SEA SOLAS, CON AYUDA DE ALGUIEN O LAS DOS COSAS.

POR LO COMÚN, LA GENTE DICE QUE ESTÁ DEPRIMIDA CUANDO SIENTE QUE DECAE SU **ESTADO DE ÁNIMO** DE MANERA PASAJERA, Y PUEDE SALIR DE ÉL CON POCA O NINGUNA AYUDA. A ESTOS SENTIMIENTOS DE TRISTEZA O DESÁNIMO LOS ESPECIALISTAS NO LES LLAMAN DEPRESIÓN.

31

LA PERSONA DEPRIMIDA TIENE UNA **FORMA DE PENSAR** QUE LA LLEVA A DEPRIMIRSE Y LE HACE DIFÍCIL SALIR DE LA DEPRESIÓN:

A) **PONE MÁS ATENCIÓN A LOS ACONTECIMIENTOS NEGATIVOS** DE LA VIDA, POR EJEMPLO, SI SUS HIJOS SON BUENOS Y ESTUDIOSOS, PONDRÁ ATENCIÓN SÓLO EN LOS PROBLEMAS QUE LE CAUSEN.

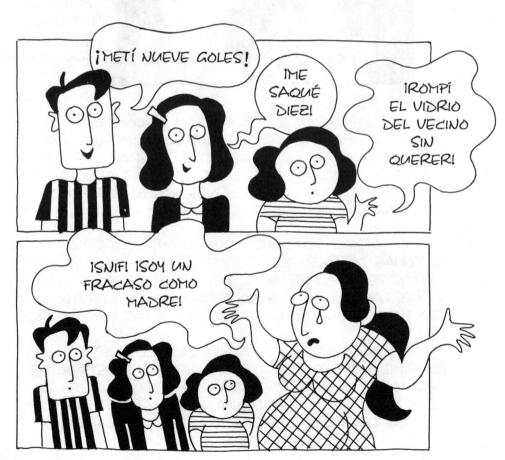

B) EXAGERA HECHOS QUE NO TENDRÁN MAYOR REPERCUSIÓN:

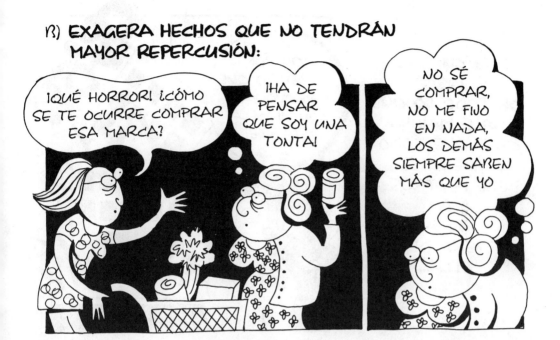

C) ES DEMASIADO EXIGENTE CONSIGO MISMA:

D) SE CULPA A SÍ MISMA DE TODO LO QUE **SALE MAL** Y CREE QUE TODO LO BUENO SE DEBE A OTROS O A CIRCUNSTANCIAS FUERA DE ELLA...

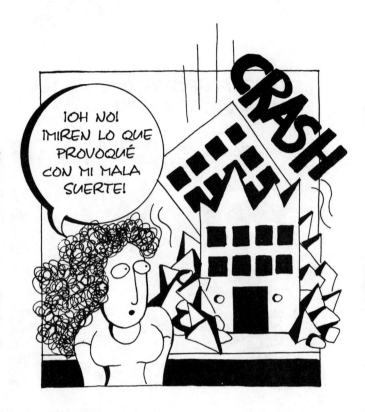

E) **POCAS VECES SE RECONOCEN O SE PREMIAN POR LO QUE HACEN BIEN:**

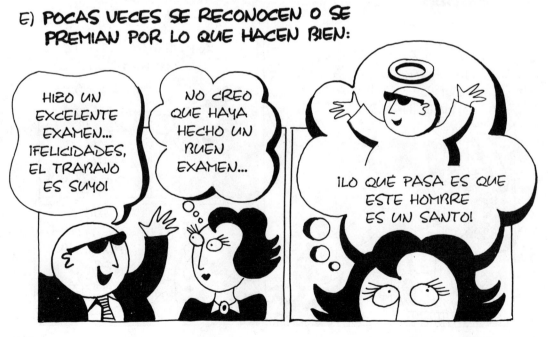

¿Y AHORA QUÉ HACEMOS CON TANTA INFORMACIÓN?

LO IMPORTANTE ES QUE NOS PONGAMOS A PENSAR SI HEMOS TENIDO ALGUNOS DE LOS **SÍNTOMAS** QUE SE MENCIONAN

O SI TENEMOS ESA **FORMA DE PENSAR** QUE LLEVA A LAS PERSONAS A DEPRIMIRSE.

SÍ, EN ESTA PARTE QUE DICE **REFLEXIONES**, NOS SUGIEREN QUE REVISEMOS EL CAPÍTULO Y ANOTEMOS QUÉ COSAS DE LAS QUE AQUÍ SE MENCIONAN NOS PASAN

USTED TAMBIÉN HÁGALO COMPADRE; ACUÉRDESE QUE **LOS HOMBRES TAMBIÉN SE DEPRIMEN.**

REFLEXIONES

REVISAR EL CAPÍTULO Y ANOTAR QUÉ DE ESTAS COSAS TE PASAN A TI, O PLATICARLAS CON ALGUIEN TE AYUDARÁ A SABER SI HAS ESTADO DEPRIMIDA Y CÓMO ES TU DEPRESIÓN...

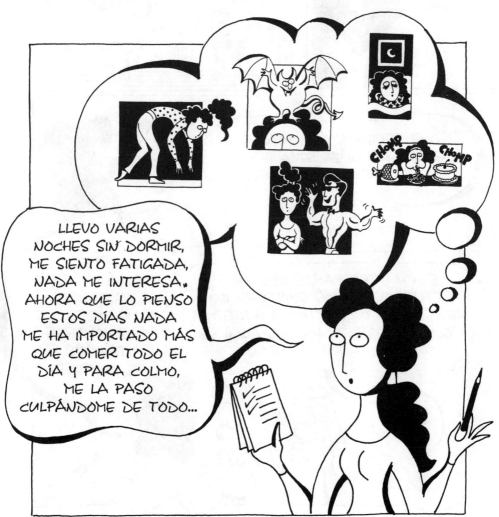

LLEVO VARIAS NOCHES SIN DORMIR, ME SIENTO FATIGADA, NADA ME INTERESA. AHORA QUE LO PIENSO ESTOS DÍAS NADA ME HA IMPORTADO MÁS QUE COMER TODO EL DÍA Y PARA COLMO, ME LA PASO CULPÁNDOME DE TODO...

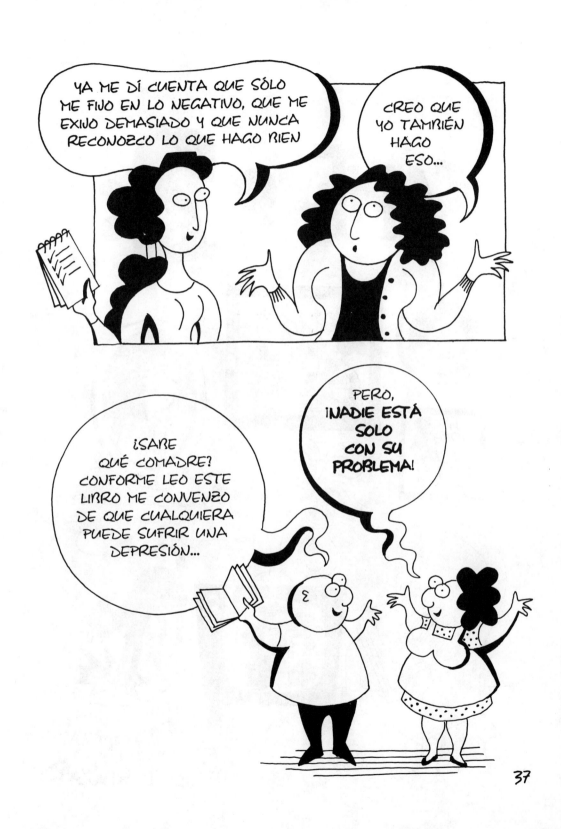

POR QUÉ NOS DEPRIMIMOS

LOS FACTORES
SON LOS
SIGUIENTES:

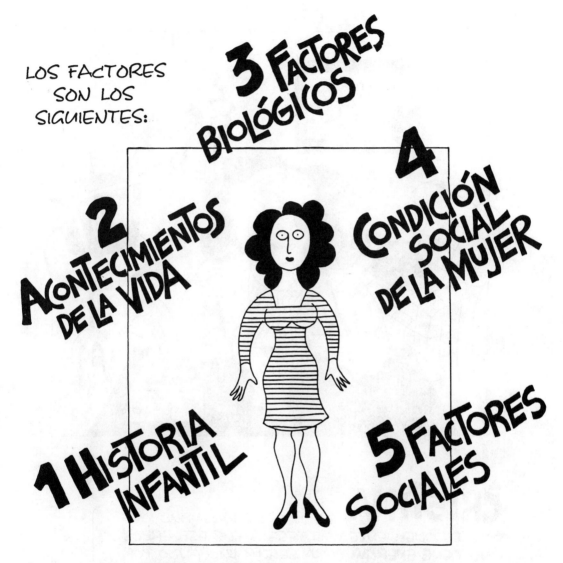

3 FACTORES BIOLÓGICOS

4 CONDICIÓN SOCIAL DE LA MUJER

2 ACONTECIMIENTOS DE LA VIDA

1 HISTORIA INFANTIL

5 FACTORES SOCIALES

LA FORMA EN QUE UNA PERSONA VIVE
CADA UNO DE ESTOS ASPECTOS
INFLUYE PARA QUE EN CIERTO MOMENTO
DE LA VIDA PUEDA DEPRIMIRSE.

VEAMOS EL CASO DE CRISTINA...

CRISTINA,

DE 38 AÑOS, HACE MUCHOS MESES QUE SIENTE QUE PESE A SUS ESFUERZOS **NO TIENE ENERGÍA** PARA SEGUIR LUCHANDO POR SU FAMILIA. A LA MENOR DIFICULTAD SE PONE A **LLORAR** Y SIENTE QUE **ESTÁ FALLANDO** EN LO QUE SON SUS RESPONSABILIDADES. SE SIENTE **CANSADA, ABRUMADA, TRISTE Y SIN ESPERANZAS.**

SÍNTOMAS

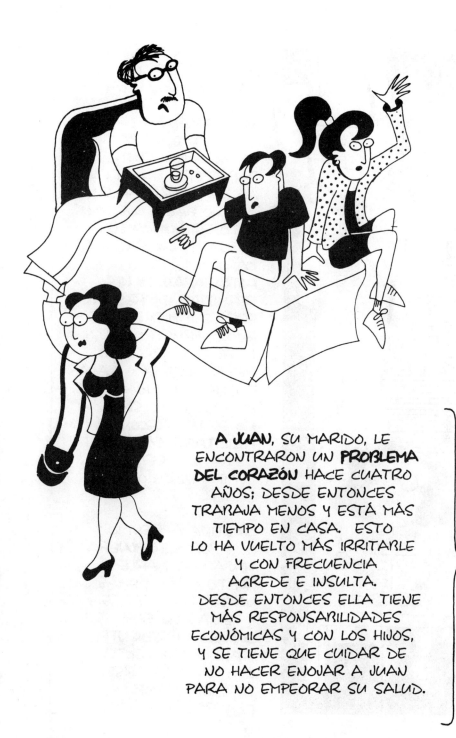

A **JUAN**, SU MARIDO, LE
ENCONTRARON UN **PROBLEMA
DEL CORAZÓN** HACE CUATRO
AÑOS; DESDE ENTONCES
TRABAJA MENOS Y ESTÁ MÁS
TIEMPO EN CASA. ESTO
LO HA VUELTO MÁS IRRITABLE
Y CON FRECUENCIA
AGREDE E INSULTA.
DESDE ENTONCES ELLA TIENE
MÁS RESPONSABILIDADES
ECONÓMICAS Y CON LOS HIJOS,
Y SE TIENE QUE CUIDAR DE
NO HACER ENOJAR A JUAN
PARA NO EMPEORAR SU SALUD.

ACONTECIMIENTOS DE LA VIDA

CRISTINA FUE UNA NIÑA A LA QUE DE LO MATERIAL NO LE FALTÓ NADA. SU FAMILIA DABA LA APARIENCIA DE SER FELIZ. SIN EMBARGO, LA RELACIÓN ENTRE SUS **PAPÁS** ERA FRÍA Y ELLOS NO DEMOSTRABAN SU CARIÑO HACIA LOS HIJOS, ESTO ES, **NUNCA LES DECÍAN PALABRAS CARIÑOSAS NI LOS ABRAZABAN, NI LES PERMITÍAN EXPRESAR SUS SENTIMIENTOS DE ENOJO,** FRUSTRACIÓN Y DISGUSTO. LO ÚNICO IMPORTANTE ERA SACAR BUENAS CALIFICACIONES. CUANDO ESTO SUCEDÍA **NO SE LES RECONOCÍA O FELICITABA,** SÓLO SE LES DECÍA QUE ESTABAN CUMPLIENDO CON SU DEBER.

CRISTINA APRENDIÓ, QUE **POR SER MUJER,** TENÍA QUE **DARLE GUSTO A LOS DEMÁS,** NO DEBÍA ENOJARSE Y TENÍA QUE **SER SUMISA Y OBEDIENTE,** Y AUNQUE A VECES QUERÍA REBELARSE, TERMINABA POR ECHARSE LA CULPA.

HISTORIA INFANTIL

CONDICIÓN SOCIAL DE LA MUJER

FACTORES SOCIALES

POR OTRA PARTE, LA CRISIS HA AFECTADO LA FÁBRICA EN LA QUE CRISTINA TRABAJA Y HAY **AMENAZA DE DESPIDOS.** ESTO LA MANTIENE EN CONSTANTE PRESIÓN DE HACER BIEN SU TRABAJO PARA NO SER UNA DE LAS DESPEDIDAS. TAMBIÉN LE CAUSAN TENSIÓN SUS HIJOS ADOLESCENTES, QUIENES SEGUIDO LA CRITICAN Y CADA VEZ OBEDECEN MENOS.

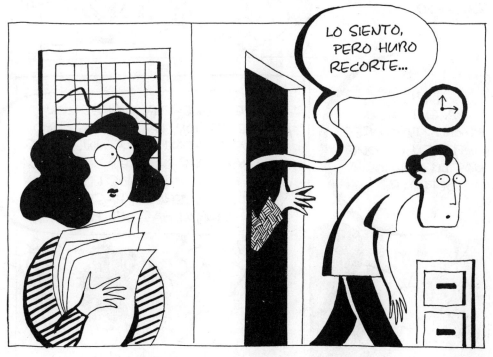

FACTORES BIOLÓGICOS

EL PAPÁ DE CRISTINA SUFRÍA DEPRESIONES QUE OCULTABA TRABAJANDO SIN DESCANSO.

45

LA COMADRE
ESTÁ TAN
METIDA
EN EL LIBRO
QUE SE
LE COMIENZA
A QUEMAR EL
GUISADO...

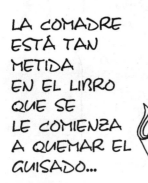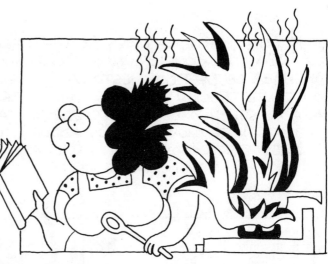

¡AH!
YA ENTIENDO.
MUCHOS FACTORES
INFLUYEN EN QUE
NOS LLEGUEMOS A
DEPRIMIR:

EL TENER FAMILIARES CON
DEPRESIÓN, LA MANERA COMO
NOS TRATAN EN LA NIÑEZ, LAS
SITUACIONES DIFÍCILES DE LA VIDA,
LA FORMA COMO NOS EDUCAN A
LAS MUJERES Y HASTA LOS
PROBLEMAS DEL PAÍS...

DE TODOS ÉSTOS, EN ESTE CAPÍTULO SÓLO
VAMOS A HABLAR DE LOS BIOLÓGICOS Y
SOCIALES, Y EN LOS SIGUIENTES DE LOS DEMÁS...

FACTORES BIOLÓGICOS

¿POR QUÉ NO TODAS LAS PERSONAS QUE HAN TENIDO UNA INFANCIA DIFÍCIL O QUE TIENEN PROBLEMAS GRAVES PRESENTAN DEPRESIÓN? ¿POR QUÉ ALGUNAS PRESENTAN CIERTOS SÍNTOMAS DE DEPRESIÓN Y OTRAS DEPRESIÓN SERIA QUE LAS INCAPACITA?

SE PIENSA QUE EN LAS PERSONAS QUE SE DEPRIMEN SERIAMENTE HAY CAMBIOS QUÍMICOS EN EL CEREBRO QUE PUEDEN FACILITAR LA APARICIÓN DE LA DEPRESIÓN.

EN ALGUNAS DE ELLAS SUS PAPÁS, ABUELOS O TÍOS PUDIERON TAMBIÉN HABER TENIDO DEPRESIÓN Y DE AHÍ QUIZÁ LO HEREDARON.

OTRAS ALTERACIONES EN EL FUNCIONAMIENTO
DE NUESTRO CUERPO TAMBIÉN PUEDEN
HACER APARECER LA DEPRESIÓN.

EN ALGUNOS CASOS
LOS **GOLPES** EN LA CABEZA
Y CIERTAS **OPERACIONES**
-SOBRE TODO EN PARTES
MUY IMPORTANTES DEL
CUERPO, COMO LAS
MANOS, OJOS, SENOS U
ÓRGANOS REPRODUCTORES-
PUEDEN DEPRIMIRNOS.

EN PERSONAS SENSIBLES,
TOMAR ALGUNOS
MEDICAMENTOS PARA
OTRAS ENFERMEDADES
PUEDEN LLEVARLAS A LA
DEPRESIÓN, POR EJEMPLO:
AQUÉLLOS PARA LA
PRESIÓN ARTERIAL ALTA
Y ALGUNOS PARA
REDUCIR LA ANSIEDAD
(ANSIOLÍTICOS).

EN EL CASO DE LAS MUJERES LOS **CAMBIOS HORMONALES** TIENEN GRAN IMPORTANCIA. SE HA OBSERVADO QUE ANTES Y DURANTE **LA REGLA, DESPUÉS DEL PARTO** O **EN LA MENOPAUSIA**, SIENTEN VARIACIONES EN SU ESTADO DE ÁNIMO, QUE VAN DESDE SENTIMIENTOS LEVES DE TRISTEZA, HASTA, EN OCASIONES, DEPRESIÓN PROFUNDA.

FACTORES SOCIALES

¡QUÉ TAL COMPADRE! ¿QUÉ TRAE? ¿POR QUÉ TAN PENSATIVO?

¿EH?

ES QUE NO HABÍA PENSADO QUE TAMBIÉN HAY SITUACIONES SOCIALES QUE NOS DEPRIMEN...

COMO **LA POBREZA**. LAS PERSONAS POBRES TIENEN **MENOS RECURSOS** PARA RESOLVER SUS PROBLEMAS...

...TIENEN QUE **DEPENDER MÁS** DE LOS SERVICIOS QUE DA EL GOBIERNO Y ESTÁN MÁS EXPUESTAS A LA ENFERMEDAD Y LA VIOLENCIA...

MUCHAS FAMILIAS TIENEN QUE **COMPARTIR LA CASA** CON PAPÁS, SUEGROS, HERMANOS, CUÑADOS...

Y OTROS PARIENTES CON QUIENES MUCHAS VECES YA NO QUIEREN VIVIR Y TIENEN DIFICULTADES, PERO NO PUEDEN IRSE POR FALTA DE DINERO

EN LAS MUJERES POBRES LA FALTA DE RECURSOS, Y CON FRECUENCIA DE ESCUELA, HACE QUE SE SIENTAN **MÁS ATADAS A SUS PAREJAS.**

¡PARA ACABARLA DE AMOLAR, LA CRISIS EN LA QUE VIVIMOS Y QUE PARECE NO ACABAR NUNCA TAMBIÉN NOS AFECTA!

COCINA ECONÓMICA

CUANDO SE HAN SEPARADO DE SUS COMPAÑEROS LES RESULTA **DIFÍCIL RECLAMAR, POR LA VÍA LEGAL,** EL APOYO ECONÓMICO AL QUE ELLOS ESTARÍAN OBLIGADOS COMO PADRES. TODO ESTO LAS LLEVA A DESARROLLAR SENTIMIENTOS DE PESIMISMO, DESESPERANZA Y A DEPRIMIRMSE...

REFLEXIONES

HEMOS REVISADO EN ESTE CAPÍTULO LAS MÚLTIPLES INFLUENCIAS DE LA DEPRESIÓN, QUE RESUMIMOS COMO: HISTORIA INFANTIL, ACONTECIMIENTOS DE LA VIDA, FACTORES BIOLÓGICOS, CONDICIÓN SOCIAL DE LA MUJER Y FACTORES SOCIALES...

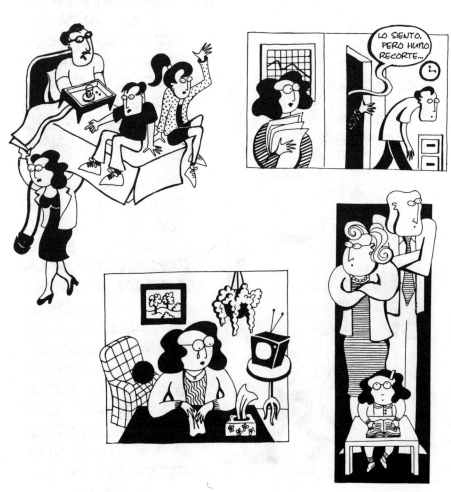

PIENSA SI ALGUNOS DE LOS FACTORES ASOCIADOS A LA DEPRESIÓN SE ENCUENTRAN EN TU VIDA. LEE CON CUIDADO CADA UNO Y HAZ UNA LISTA DE LOS QUE TE PAREZCAN MÁS IMPORTANTES.

ANOTA EN TU CUADERNO TODO LO QUE RECUERDAS Y SIENTAS O LO QUE TE IMAGINES QUE ES IMPORTANTE.

TAMBIÉN PUEDES PLATICARLO CON ALGUIEN.

¿RECUERDAS ALGÚN MOMENTO DE TU VIDA EN QUE TE HAYAS SENTIDO SUMAMENTE DEPRIMIDA?

¿CUÁL DE ESTOS FACTORES TE HA AFECTADO MÁS PARA DEPRIMIRTE?

COCINA ECONÓMICA

CAPÍTULO 3:

HISTORIA INFANTIL

EN LA MAYORÍA DE LAS PERSONAS
ADULTAS QUE MANIFIESTAN
DEPRESIÓN ES FÁCIL ENCONTRAR
EXPERIENCIAS DE SU
INFANCIA QUE LAS HICIERON
PROPENSAS A ELLA.
ENTRE OTRAS ESTÁN
**EL RECHAZO,
EL ABANDONO,
LA INDIFERENCIA,
LA FALTA DE
AMOR, LA MUERTE
DE LA MADRE
O DE ALGUIEN
CERCANO...**

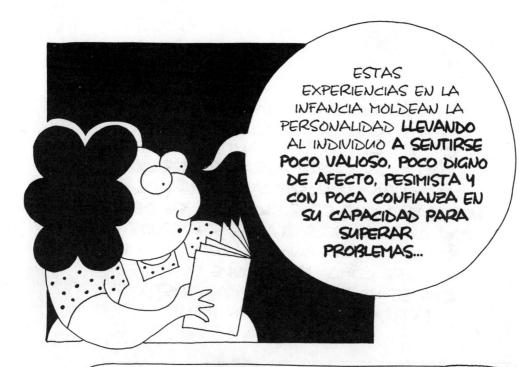

ESTAS EXPERIENCIAS EN LA INFANCIA MOLDEAN LA PERSONALIDAD **LLEVANDO** AL INDIVIDUO **A SENTIRSE** POCO VALIOSO, POCO DIGNO DE AFECTO, PESIMISTA Y CON POCA CONFIANZA EN SU CAPACIDAD PARA SUPERAR PROBLEMAS...

CUANDO NACEMOS NO SABEMOS **QUIÉNES** SOMOS O CÓMO ES EL MUNDO QUE NOS RODEA. ESTO LO VAMOS **APRENDIENDO** A TRAVÉS DE LAS RELACIONES DE **TODOS LOS DÍAS** CON NUESTRA FAMILIA Y LAS PERSONAS ENCARGADAS DE CUIDARNOS.

PARA SOBREVIVIR DURANTE LOS
PRIMEROS AÑOS DE LA VIDA NECESITAMOS
QUE NOS ALIMENTEN, NOS MANTENGAN LIMPIAS
Y CALIENTITAS, PERO **PARA CRECER CON
CONFIANZA EN NOSOTRAS MISMAS ES
NECESARIO QUE ESOS CUIDADOS SE DEN
CON CARIÑO.** NECESITAMOS SENTIRNOS
BIENVENIDAS EN LA FAMILIA, SENTIR QUE SE
NOS QUIERE COMO NIÑAS Y QUE EL TIEMPO
QUE SE NOS DEDICA ES CON GUSTO.
ESTO NOS HACE SENTIR BIEN...

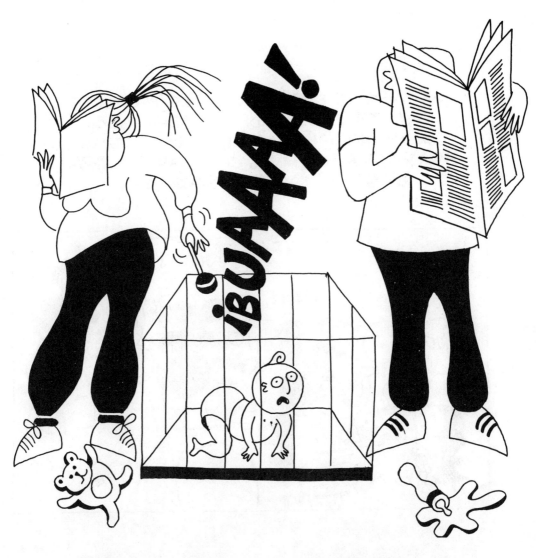

SI POR EL CONTRARIO, **NOS HICIERON SENTIR COMO ESTORBO**, QUE CUIDARNOS ERA UN FASTIDIO, QUE MEJOR HUBIÉRAMOS SIDO NIÑO, ENTONCES **NOS SENTIMOS TRISTES**, QUE NO VALEMOS, QUE NO MERECEMOS NADA Y QUE ESTE MUNDO SÓLO PUEDE PROPORCIONAR SUFRIMIENTO. NOS VAMOS HACIENDO **PROPENSAS A LA DEPRESIÓN.**

LAS RAZONES POR LAS QUE LOS PEQUEÑOS
NO RECIBEN LOS CUIDADOS ADECUADOS
SON MUCHAS. HAY CASOS EN LOS QUE SE
MALTRATA A LOS NIÑOS COMO UNA MANERA
DE SACAR LAS FRUSTRACIONES...

LA MAYORÍA DE LOS ADULTOS HACE ESTO
PORQUE SUS PADRES TAMBIÉN LOS
MALTRATARON CUANDO FUERON NIÑOS,
Y ENTONCES **NO CONOCEN OTRA FORMA DE**
RELACIONARSE CON SUS HIJOS; PORQUE HAY
MUCHAS **DIFICULTADES Y TENSIONES**
EN LA FAMILIA O PORQUE ESTÁN DEPRIMIDOS
O ENFERMOS.

MUY PRONTO NOS ENSEÑAN QUÉ PODEMOS
HACER, EN DÓNDE HACER NUESTRAS
NECESIDADES, CÓMO COMER, QUÉ ES LO QUE
PODEMOS Y NO PODEMOS TOCAR, A NO TOMAR
LO QUE NO NOS PERTENECE Y CÓMO
PEDIR LO QUE QUEREMOS.

TODO ESTO NOS LO PUEDEN **ENSEÑAR** DE
DOS MANERAS: "**POR LAS BUENAS**",
ESTO ES CON PACIENCIA, CARIÑO Y TOLERANCIA,
O POR "**LAS MALAS**", A GOLPES,
CON REGAÑOS Y AMENAZAS...

APRENDER "POR LAS BUENAS" NOS AYUDA A
TENER CONFIANZA EN NOSOTRAS MISMAS.

SI NOS ENSEÑAN "**POR LAS MALAS**" CRECEREMOS
SINTIÉNDONOS **INEFICIENTES**, INCAPACES DE
HACER BIEN LAS COSAS Y QUE NO
VALEMOS NADA.

SI A ESTO AÑADIMOS QUE NOS PIDAN
REALIZAR **TAREAS QUE NO VAN**
CON NUESTRA EDAD, SI VIVIMOS EN UNA
FAMILIA DONDE HAY **VIOLENCIA**, O SI
SUFRIMOS DE ALGUNA AGRESIÓN SEXUAL...

...SI MUERE NUESTRA MADRE O SE VA
LA PERSONA CON QUIEN NOS SENTIMOS
APEGADOS; SI HAY ALGUIEN QUE CONSUMA
ALCOHOL EN EXCESO...

O SI NUESTROS **PADRES SE ENFERMAN** CON FRECUENCIA, PERDEREMOS LA ESPERANZA DE SER QUERIDAS, NOS SENTIMOS CULPABLES, TEMEROSAS, RESENTIDAS, Y ES POSIBLE QUE NOS DEPRIMAMOS AÚN SIENDO NIÑAS Y/O ADULTAS.

TAMBIÉN SI NUESTROS PADRES **NO NOS PRESTAN ATENCIÓN** O SI NO CONTAMOS CON ALGUIEN CERCANO PARA EXPRESAR LO QUE NOS PASA, NUESTRA AUTOESTIMA BAJA Y EN EL FUTURO ESTAREMOS PROPENSAS A DEPRIMIRNOS.

AHORA EL CASO
DE CLAUDIA
ME VA A AYUDAR
A ENTENDER
ESTO MEJOR...

CLAUDIA

, DE 28 AÑOS, ES LA MENOR DE
UNA FAMILIA DE SEIS HERMANOS. CUANDO ERA
PEQUEÑA SUS PADRES TENÍAN GRANDES CARENCIAS
ECONÓMICAS Y LOS DOS TRABAJABAN. MIENTRAS ELLOS
NO ESTABAN SE QUEDABA AL CUIDADO DE UNA
HERMANA SEIS AÑOS MAYOR QUE ELLA.
LA AUSENCIA DE SU **MADRE** NO ES LO QUE RECUERDA
CON TRISTEZA, SINO QUE **ERA DISTANTE Y POCO
CARIÑOSA** CUANDO ESTABA EN CASA.

DESDE LOS CINCO AÑOS, SU MAMÁ **LE EXIGÍA
DEMASIADO** EN CUANTO A LAS TAREAS DE LA CASA,
SIEMPRE **FIJÁNDOSE EN LOS ERRORES.**
NUNCA LE DECÍA CUÁNDO HABÍA HECHO ALGO BIEN,
NI APRECIABA SUS CUALIDADES...

AL IR CRECIENDO CLAUDIA SE VOLVIÓ MUY
EXIGENTE CONSIGO MISMA. SÓLO NOTABA LO QUE HACÍA
MAL Y NUNCA LO QUE HACÍA BIEN. CUANDO CLAUDIA
TENÍA SIETE AÑOS **LA HERMANA QUE LA CUIDABA SE
FUE DE LA CASA SIN DECIRLE NADA.**
ELLA LO SINTIÓ COMO UN RECHAZO Y COMO PRUEBA
DE QUE A NADIE LE IMPORTABA. AUNQUE SU **PAPÁ** NO
ERA REGAÑÓN COMO SU MAMÁ, **LE DABA POCA
IMPORTANCIA A LO QUE SUS HIJOS SENTÍAN Y QUERÍAN,
NO SE INTERESABA EN SUS ACTIVIDADES.**

EN LA ADOLESCENCIA, PESE A SER BONITA Y BUENA
ESTUDIANTE, CLAUDIA SE SENTÍA INSEGURA, FEA,
SIN DERECHO A QUE LA QUISIERAN Y LE ERA DIFÍCIL
RELACIONARSE CON MUCHACHOS.

SIN EMBARGO, ES HASTA LOS **24 AÑOS** QUE CLAUDIA
PRESENTA INTENSOS SÍNTOMAS DE DEPRESIÓN
AL PERDER SU TRABAJO; LE PARECE QUE YA NO
PUEDE MANEJAR SU VIDA Y QUE NO VALE NADA, LLORA
POR CUALQUIER COSA, **SE SIENTE TRISTE,
ANGUSTIADA, SIN ESPERANZAS EN EL FUTURO
Y CON DESEOS DE MORIR.**

COMO VEMOS EN EL CASO DE CLAUDIA, AÚN SI
NO NOS DEPRIMIMOS EN ESE MOMENTO, LAS
EXPERIENCIAS DOLOROSAS DE LA INFANCIA PUEDEN
SER COMO UNA **HERIDA** QUE ANTE NUEVAS SITUACIONES
DE FRUSTRACIÓN, RECHAZO O DIFICULTAD PUEDEN
ABRIRSE EN FORMA DE DEPRESIÓN.

REFLEXIONES

VOY A HACER LOS EJERCICIOS QUE AQUÍ ME SUGIEREN...

¡CUÁNTAS COSAS LE PASARON A CLAUDIA! PERO A MÍ TAMBIÉN, RECUERDO LOS AÑOS DE MI INFANCIA COMO UNA ÉPOCA AGRADABLE...

...CREO QUE MIS PADRES NOS DIERON LO MEJOR DE ELLOS A MIS HERMANOS Y A MÍ. LA SITUACIÓN CAMBIÓ MUCHO CUANDO MAMÁ MURIÓ; NO ENTENDIMOS QUÉ SUCEDIÓ, SI NO ESTABA ENFERMA DE NADA, AL MENOS QUE NOSOTROS SUPIÉRAMOS...

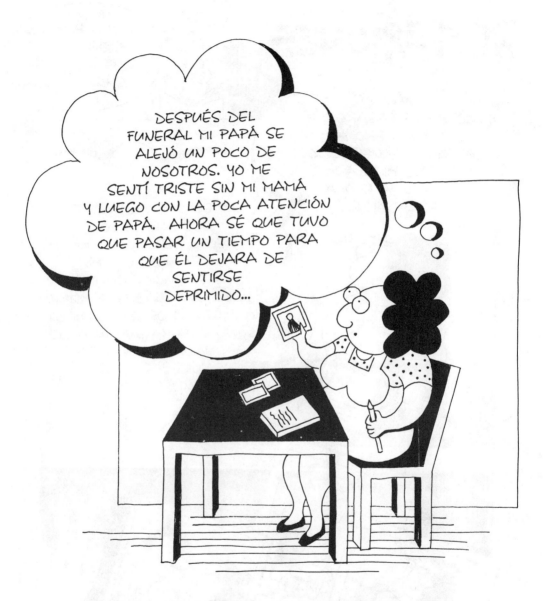

AHORA TÚ OBSERVA CADA UNA DE ESTAS IMÁGENES Y PIENSA SI ALGUNA O ALGUNAS DE ELLAS TE HACE RECORDAR SITUACIONES SIMILARES EN TU INFANCIA:

EN TU CUADERNO TRATA DE RECONSTRUIR LA
HISTORIA DE TU VIDA, PARA ESTO AYÚDATE DE LAS
SIGUIENTES PREGUNTAS:

¿CÓMO DESCRIBIRÍAS A TU FAMILIA?
¿HABÍA PROBLEMAS ECONÓMICOS?
¿ALGUIEN TENÍA PROBLEMAS DE ALCOHOL?
¿ALGÚN MIEMBRO DE TU FAMILIA TE MALTRATABA
 O ABUSÓ SEXUALMENTE DE TI?

YA QUE HAYAS ESCRITO TU HISTORIA, SUBRAYA LAS
SITUACIONES QUE CREAS QUE EN TU CASO SE
RELACIONAN CON SENTIMIENTOS DE DEPRESIÓN.

SI NO QUIERES ESCRIBIR, PLATICA TU
VIDA CON ALGUIEN A QUIEN LE
TENGAS CONFIANZA.

CAPÍTULO 4:

PERO ERA TAN JOVEN... ¿POR QUÉ TUVO QUE MORIR?

MAÑANA TENDRÉ QUE BUSCAR TRABAJO...

ACONTECIMIENTOS DE LA VIDA

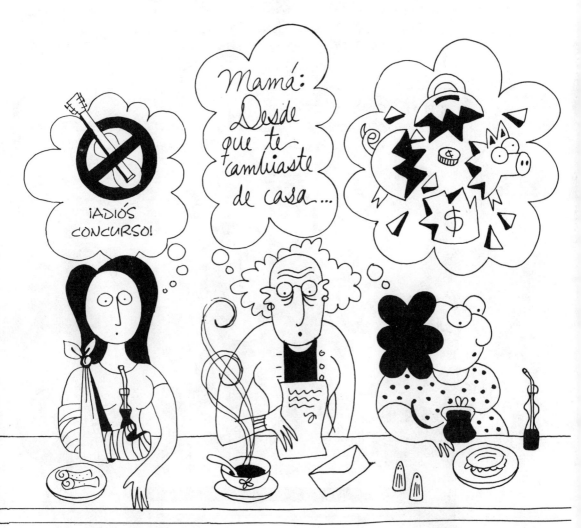

LOS **ACONTECIMIENTOS DE LA VIDA** SON LAS DIVERSAS **SITUACIONES** QUE SE NOS PRESENTAN EN EL TIEMPO; ALGUNOS SON **POSITIVOS** Y AGRADABLES, PERO OTROS SON **NEGATIVOS**. EN **ESTE CAPÍTULO** NOS OCUPAREMOS DE AQUELLOS **ACONTECIMIENTOS** QUE NOS PROVOCAN A LA MAYORÍA DE LAS PERSONAS **ANGUSTIA, PESAR** O QUE AMENAZAN NUESTRAS ACTIVIDADES USUALES PROPICIANDO LA APARICIÓN DE SÍNTOMAS DE DEPRESIÓN...

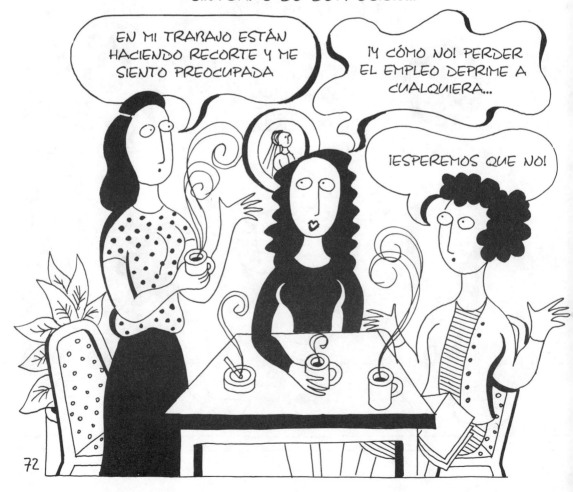

EN MI TRABAJO ESTÁN HACIENDO RECORTE Y ME SIENTO PREOCUPADA

¡Y CÓMO NO! PERDER EL EMPLEO DEPRIME A CUALQUIERA...

¡ESPEREMOS QUE NO!

UNA DE ESTAS SITUACIONES ES LA MUERTE DE UN SER QUERIDO O LAS **SEPARACIONES** DE ALGÚN TIPO.

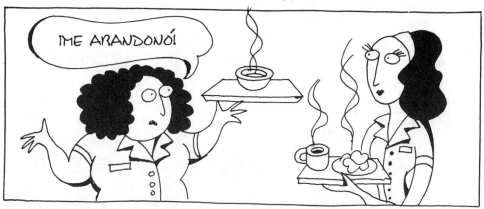

OTRAS **PÉRDIDAS** QUE TAMBIÉN PUEDEN PRODUCIRNOS DEPRESIÓN SON LAS DE TRABAJO O DE SALUD, TANTO SI NOS OCURREN A NOSOTRAS COMO A ALGÚN MIEMBRO DE NUESTRA FAMILIA.

LOS CAMBIOS: DE TRABAJO Y DE CASA, LA JUBILACIÓN O SI VEMOS CON MENOS FRECUENCIA QUE LA ACOSTUMBRADA A NUESTROS SERES QUERIDOS, PUEDEN LLEVARNOS A LA DEPRESIÓN.

TAMBIÉN SE HA VISTO QUE HAY CAMBIOS, GENERALMENTE CONSIDERADOS POSITIVOS, QUE PUEDEN PRODUCIR DEPRESIÓN, COMO POR EJEMPLO: HACERSE NOVIA DE ALGUIEN, EL MATRIMONIO, O EL QUE **CUMPLAMOS UNA META.**

ES POSIBLE QUE ESTO SUCEDA PORQUE TUVIMOS **EXPECTATIVAS** MUY **ALTAS QUE NO SE CUMPLIERON,** O PORQUE ESA META NOS ANIMÓ A ACTUAR, Y **UNA VEZ ALCANZADA NOS** QUEDAMOS SIN ELLA Y QUIZÁ SIN OTRA QUE NOS MOTIVE...

EN OCASIONES
NO ES UN
ACONTECIMIENTO
"MAYOR" EL QUE
NOS LLEVA A LA
DEPRESIÓN,
SINO LA
**PERSISTENCIA
DE DIFICULTADES
MENORES POR
PERÍODOS
PROLONGADOS,**
COMO POR
EJEMPLO:
LOS PROBLEMAS
DE DINERO
O CON LA FAMILIA,
O QUE ESTEMOS
ENFERMAS...

A CONTINUACIÓN TE PRESENTAMOS LAS SITUACIONES QUE **MUJERES** Y **HOMBRES** CONSIDERAN COMO **LAS MÁS DIFÍCILES Y AMENAZANTES:**

1. **MUERTE DEL ESPOSO** O ESPOSA
2. PROBLEMA **LEGAL** GRAVE QUE PUEDE ACABAR EN ENCARCELAMIENTO
3. QUEDARSE **SIN TRABAJO**
4. **DETERIORO** SERIO DE LA AUDICIÓN O VISIÓN
5. **SEPARACIÓN** DE LOS PADRES
6. **MUERTE DE UN FAMILIAR** CERCANO
7. **ENFERMEDAD** PROLONGADA
8. **ABORTO**
9. PROBLEMAS RELACIONADOS CON EL **ALCOHOL**
10. DIFICULTADES CON LA EDUCACIÓN DE LOS **HIJOS**
11. **MUERTE DE UN AMIGO**
12. **DIFICULTADES SEXUALES**

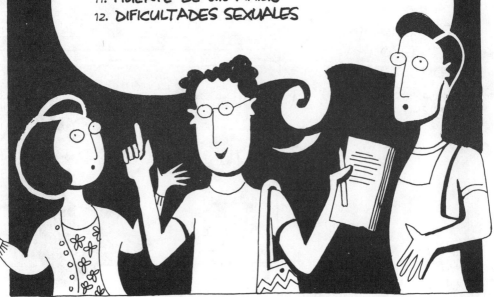

AL PREGUNTARLES SÓLO A **MUJERES** QUÉ SITUACIONES CONSIDERAN QUE **LAS DEPRIMIRÍAN MÁS**, RESPONDIERON:

SEPARARME DE MI PAREJA Y DIVORCIARME

QUE ME NIEGUEN UN PRÉSTAMO Y **DEJAR DE TRABAJAR**

QUE SE MUERA UN AMIGO, TENER **PROBLEMAS SEXUALES** Y DIFICULTADES CON MIS PARIENTES

DEJAR DE VER A LA GENTE QUE QUIERO Y QUE UN **FAMILIAR SE ENFERME** O CAMBIE SU COMPORTAMIENTO

OTRAS MUJERES OPINARON QUE **LA MUERTE DE UN HIJO** ES UNO DE LOS ACONTECIMIENTOS MÁS DOLOROSOS DE LA VIDA...

LOS ACONTECIMIENTOS DE LA VIDA **NOS AFECTAN DE MANERA DIFERENTE** A CADA UNA, DEPENDIENDO DEL **SIGNIFICADO** QUE LE DEMOS A LAS DIFICULTADES EN ESE MOMENTO, SI TENEMOS O NO A ALGUIEN QUE NOS BRINDE SU **APOYO**, SI NUESTRA **AUTOESTIMA** ES ALTA O BAJA, Y SI EN NUESTRA INFANCIA **PERDIMOS** A GENTE QUE ERA IMPORTANTE PARA NOSOTRAS.

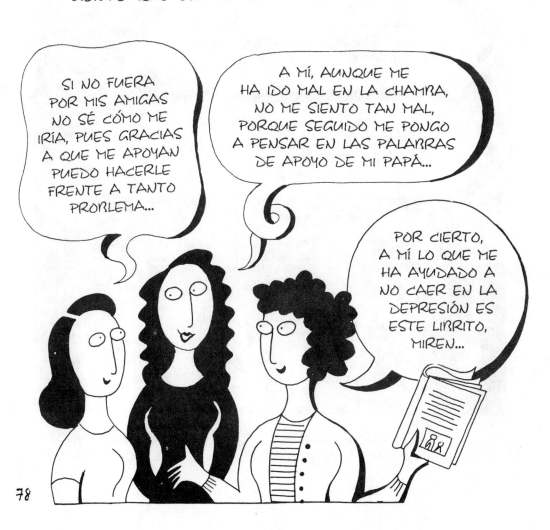

SI NO FUERA POR MIS AMIGAS NO SÉ CÓMO ME IRÍA, PUES GRACIAS A QUE ME APOYAN PUEDO HACERLE FRENTE A TANTO PROBLEMA...

A MÍ, AUNQUE ME HA IDO MAL EN LA CHAMBA, NO ME SIENTO TAN MAL, PORQUE SEGUIDO ME PONGO A PENSAR EN LAS PALABRAS DE APOYO DE MI PAPÁ...

POR CIERTO, A MÍ LO QUE ME HA AYUDADO A NO CAER EN LA DEPRESIÓN ES ESTE LIBRITO, MIREN...

APENAS VOY EN LAS REFLEXIONES DEL CAPÍTULO 4. AQUÍ SE REVISA QUÉ SITUACIONES DE LA VIDA PUEDEN LLEVARNOS A LA DEPRESIÓN, Y SUGIEREN QUE YO HAGA UNA LISTA DE LAS COSAS QUE A MÍ ME HAN SUCEDIDO...

REFLEXIONES

PIENSA SI SE TE HA PRESENTADO ALGUNA O ALGUNAS DE LAS SITUACIONES QUE SE TRATARON EN ESTE CAPÍTULO. EN TU CUADERNO ESCRIBE CUÁLES Y, SOBRE TODO, CÓMO TE SENTISTE: TRISTE, ENOJADA, CULPABLE, SIN ESPERANZA, IMPOTENTE...

CADA SITUACIÓN TE PUEDE PRODUCIR UNO O VARIOS SENTIMIENTOS Y A VECES ÉSTOS PUEDEN ESTAR ENCONTRADOS, POR EJEMPLO: NOS PODEMOS SENTIR TRISTES Y ENOJADAS A LA VEZ, CULPABLES Y LIBERADAS...

¿CREES QUE YA SUPERASTE ESA SITUACIÓN O AÚN TE PROVOCA SENTIMIENTOS INTENSOS? ESTO PUEDE OCURRIR AÚN CUANDO HAYA PASADO MUCHO TIEMPO. EN EL ÚLTIMO CAPÍTULO HABLAREMOS DE CÓMO MANEJAR ESTAS EMOCIONES.

CAPÍTULO 5

80

CONDICIÓN SOCIAL DE LA MUJER

CÓMO SE NOS ENSEÑA A SER MUJER

LA MANERA COMO SE NOS EDUCA DESDE NIÑAS TIENE MUCHO QUE VER CON QUE, EN LA EDAD ADULTA, SEAMOS PROPENSAS A LA DEPRESIÓN.

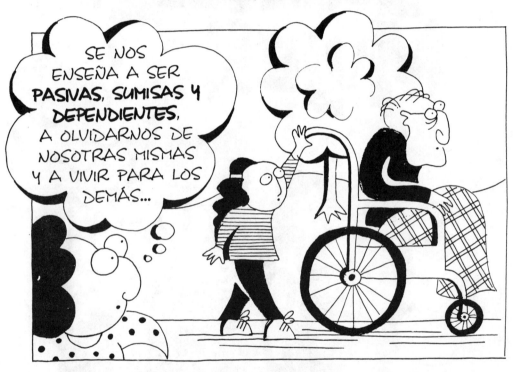

SE NOS ENSEÑA A SER **PASIVAS, SUMISAS Y DEPENDIENTES,** A OLVIDARNOS DE NOSOTRAS MISMAS Y A VIVIR PARA LOS DEMÁS...

TENEMOS **POCA LIBERTAD** Y SE NOS EXIGE **MAYOR RESPONSABILIDAD** HACIA NUESTROS PADRES, SOBRE TODO SI SON MAYORES O ESTÁN ENFERMOS. TAMPOCO SE NOS PERMITE EXPRESAR **ABIERTAMENTE** NUESTRO ENOJO.

ES COMÚN QUE **A LOS HOMBRES SE LES CONSIDERE MÁS VALIOSOS, FUERTES E INTELIGENTES.** EL NACIMIENTO DE UN NIÑO ES MÁS CELEBRADO QUE EL DE UNA NIÑA; DE MUCHAS MANERAS SE NOS HACER CREER QUE ELLOS SON MÁS IMPORTANTES, POR EJEMPLO, NOS EXIGEN ATENDER AL PAPÁ Y A LOS HERMANOS, NO SE TOMAN EN CUENTA NUESTRAS OPINIONES, SE LE DA POCA IMPORTANCIA A NUESTRA EDUCACIÓN ESCOLAR Y SE PERMITE QUE NUESTROS HERMANOS, POR SER VARONES, TENGAN AUTORIDAD SOBRE NOSOTRAS...

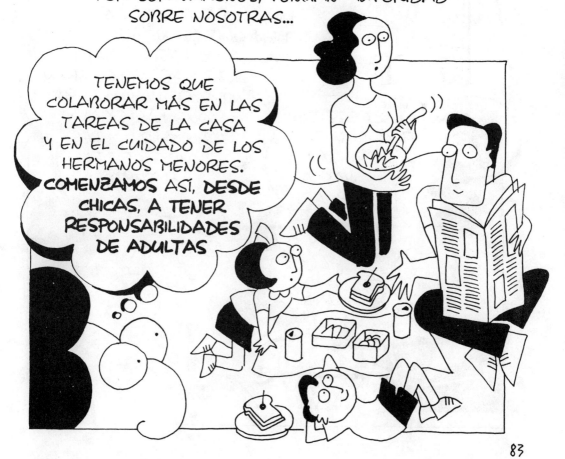

TENEMOS QUE COLABORAR MÁS EN LAS TAREAS DE LA CASA Y EN EL CUIDADO DE LOS HERMANOS MENORES. **COMENZAMOS ASÍ, DESDE CHICAS, A TENER RESPONSABILIDADES DE ADULTAS**

ESTO LIMITA NUESTRA LIBERTAD Y **DEJAMOS DE VIVIR LA INFANCIA COMO TAL**, CON EL CUIDADO Y AMOR MATERNO QUE ES NECESARIO PARA NUESTRO DESARROLLO.

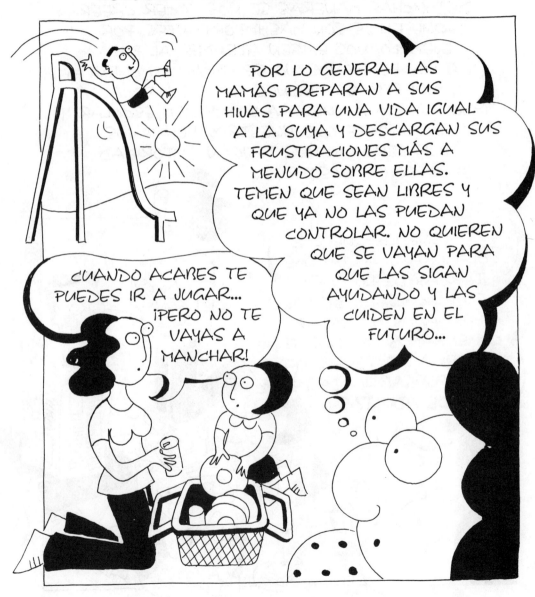

POR LO GENERAL LAS MAMÁS PREPARAN A SUS HIJAS PARA UNA VIDA IGUAL A LA SUYA Y DESCARGAN SUS FRUSTRACIONES MÁS A MENUDO SOBRE ELLAS. TEMEN QUE SEAN LIBRES Y QUE YA NO LAS PUEDAN CONTROLAR. NO QUIEREN QUE SE VAYAN PARA QUE LAS SIGAN AYUDANDO Y LAS CUIDEN EN EL FUTURO...

CUANDO ACABES TE PUEDES IR A JUGAR... ¡PERO NO TE VAYAS A MANCHAR!

MUCHAS MUJERES **NO NOS VALORAMOS**
DEBIDO A LA AUSENCIA DE NUESTRO PADRE,
A QUE MUESTRA POCO INTERÉS HACIA
NOSOTRAS O A QUE TRATA A LAS MUJERES
COMO SI FUERAN MENOS...

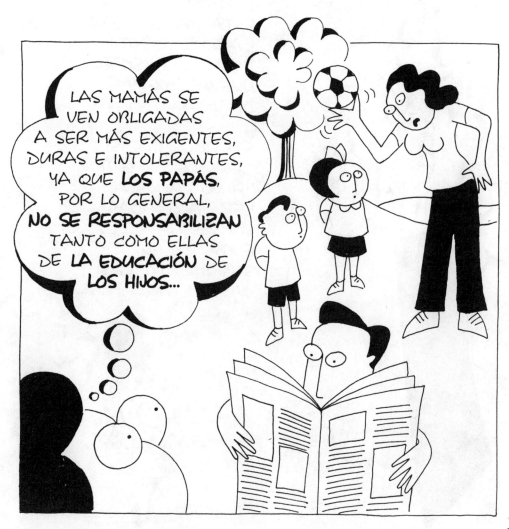

LAS MAMÁS SE VEN OBLIGADAS A SER MÁS EXIGENTES, DURAS E INTOLERANTES, YA QUE **LOS PAPÁS,** POR LO GENERAL, **NO SE RESPONSABILIZAN** TANTO COMO ELLAS DE **LA EDUCACIÓN DE LOS HIJOS...**

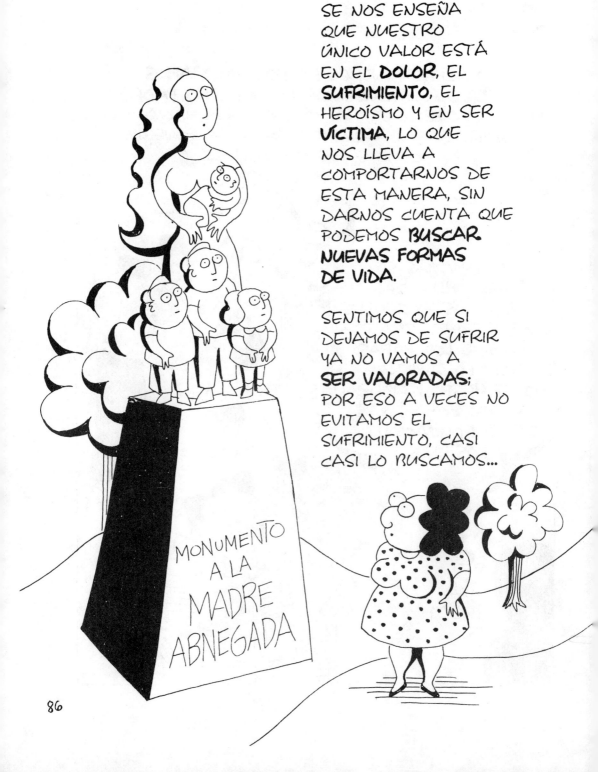

SE NOS ENSEÑA QUE NUESTRO ÚNICO VALOR ESTÁ EN EL **DOLOR**, EL **SUFRIMIENTO**, EL HEROÍSMO Y EN SER **VÍCTIMA**, LO QUE NOS LLEVA A COMPORTARNOS DE ESTA MANERA, SIN DARNOS CUENTA QUE PODEMOS **BUSCAR NUEVAS FORMAS DE VIDA.**

SENTIMOS QUE SI DEJAMOS DE SUFRIR YA NO VAMOS A **SER VALORADAS;** POR ESO A VECES NO EVITAMOS EL SUFRIMIENTO, CASI CASI LO BUSCAMOS...

MONUMENTO A LA MADRE ABNEGADA

ADOLESCENCIA

UNA ETAPA EN LA QUE COMÚNMENTE APARECE LA DEPRESIÓN ES EN LA ADOLESCENCIA. LA ADOLESCENCIA ES EL **DIFÍCIL PASO DE LA INFANCIA A LA ADULTEZ.** ES UNA ETAPA EN LA QUE NECESITAMOS SABER **QUIÉNES SOMOS,** EN LA QUE SE DAN **CAMBIOS CORPORALES** Y SE INICIAN LAS **RELACIONES DE NOVIAZGO.** CUANDO SE TIENEN RELACIONES SEXUALES A ESTA EDAD, SUELEN DARSE CON CULPA Y SIN RESPONSABILIDAD, DEBIDO A LOS PREJUICIOS Y A LA FALTA DE INFORMACIÓN.

A PARTIR DE LA ADOLESCENCIA SE FORTALECE
LA CREENCIA DE QUE SÓLO VALEMOS **SI UN
HOMBRE NOS QUIERE**, SI NOS ENCUENTRA
BONITAS Y NOS HACE CASO, Y ESTO NOS LLEVA A
COMETER MUCHAS **EQUIVOCACIONES:**

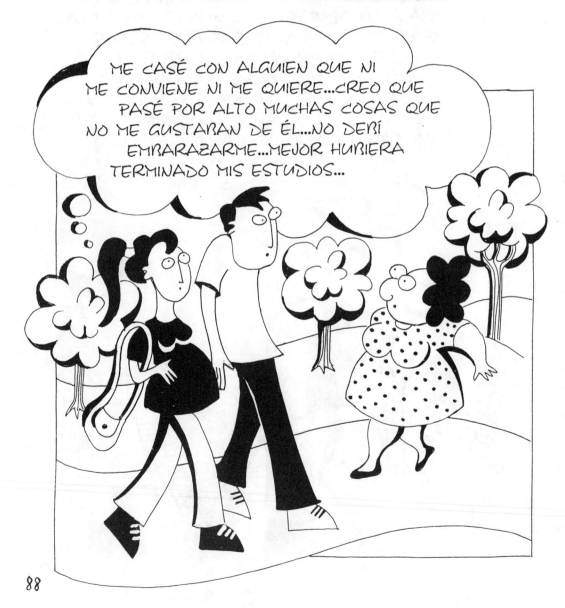

ME CASÉ CON ALGUIEN QUE NI
ME CONVIENE NI ME QUIERE...CREO QUE
PASÉ POR ALTO MUCHAS COSAS QUE
NO ME GUSTABAN DE ÉL...NO DEBÍ
EMBARAZARME...MEJOR HUBIERA
TERMINADO MIS ESTUDIOS...

ES COMPRENSIBLE QUE LAS **DECEPCIONES AMOROSAS** NOS AFECTEN, NO SÓLO PORQUE PERDEMOS A LA PERSONA QUE AMAMOS, SINO PORQUE ADEMÁS DUDAMOS DE NUESTRO VALOR Y PORQUE NOS SENTIMOS AMENAZADAS AL PENSAR QUE NOS PODEMOS QUEDAR, COMO DICEN, PARA "**VESTIR SANTOS**".

SI NO ENCONTRAMOS UNA PAREJA A LA EDAD A LA QUE "DEBERÍAMOS" CASARNOS, SE NOS COMIENZA A PRESIONAR DE MUCHAS MANERAS: NOS HACEN SENTIR FEAS, DEFECTUOSAS E INADECUADAS.

MUCHAS JÓVENES IGNORAN QUE LAS
MUJERES QUE NO SE CASAN TIENEN DIVERSAS
CUALIDADES Y SON **IGUALMENTE VALIOSAS.**
SI NO SE DEDICAN A UNA FAMILIA TIENEN
LA POSIBILIDAD DE ESTUDIAR, TRABAJAR
Y HACER OTRAS COSAS.

ETAPA ADULTA

LOS ASPECTOS DE LA VIDA ADULTA A LOS QUE
NOS VAMOS A REFERIR SON: LA SEXUALIDAD,
LA RELACIÓN DE PAREJA, LA MATERNIDAD, LA
DEPRESIÓN POS-PARTO Y LA MENOPAUSIA;
EL ROL DE AMA DE CASA, EL TRABAJO FUERA
DEL HOGAR Y EL CUIDADO DE OTROS.

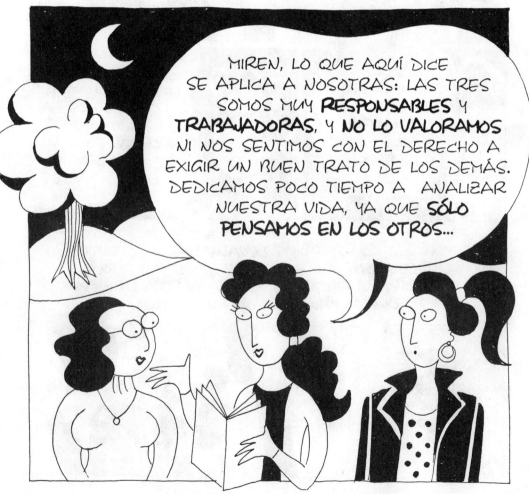

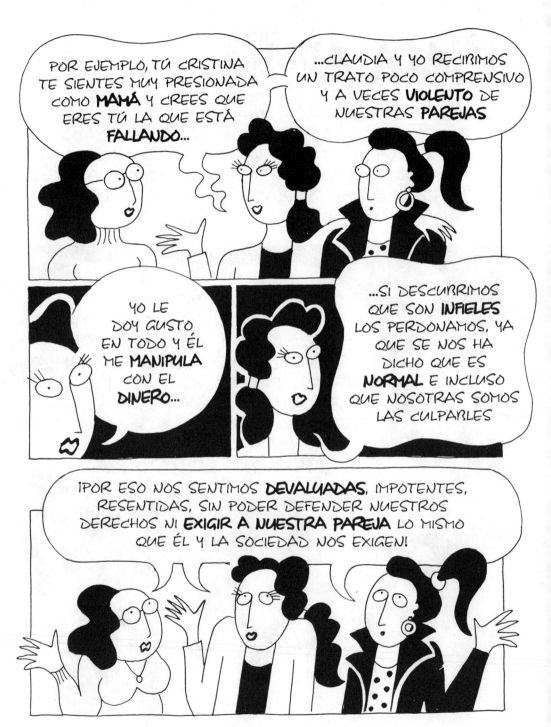

92

LA SEXUALIDAD

LA SEXUALIDAD SIGUE SIENDO UNA
EXPERIENCIA PROBLEMÁTICA Y CONFLICTIVA
DEBIDO A LA **FALTA DE INFORMACIÓN**
Y A LA DIFICULTAD DE HABLAR LIBREMENTE
DE ELLA, PESE A QUE EL TEMA DEL SEXO
SE ENCUENTRA EN TODAS PARTES...

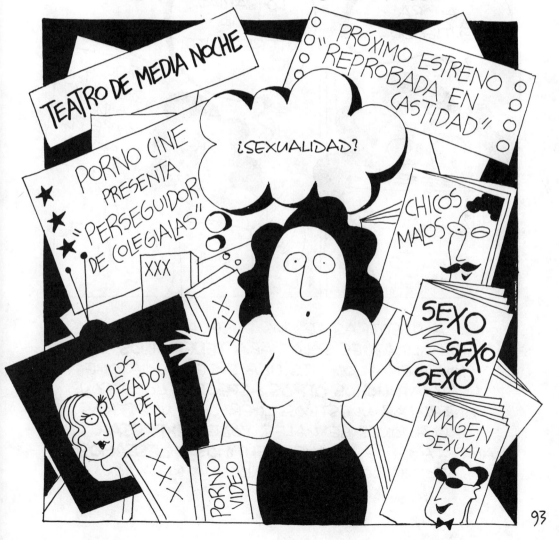

93

VIVIMOS EN UNA SOCIEDAD EN LA QUE A LOS
HOMBRES SE LES DA **MÁS LIBERTAD** DE DECIDIR
CÓMO, CUÁNDO Y CON QUIÉN MANTENER
RELACIONES SEXUALES; MIENTRAS QUE LAS
MUJERES TIENEN QUE **LIMITAR** SUS RELACIONES A
LAS DEMANDAS Y NECESIDADES DE UN
SÓLO HOMBRE.

A NOSOTRAS SE NOS ENSEÑA QUE LA
SEXUALIDAD ES SÓLO PARA **TENER HIJOS**, SIN
CONSIDERAR QUE ES UNA EXPERIENCIA QUE
ABARCA **MUCHOS OTROS ASPECTOS** COMO SON:
DISFRUTAR NUESTROS CUERPOS Y NUESTRAS
RELACIONES SEXUALES, PODER **EXPRESAR**
ABIERTAMENTE LO QUE **SENTIMOS** Y **DESEAMOS** Y
DECIDIR CONTINUAR O NO UNA RELACIÓN.

MUCHAS MUJERES **NO DISFRUTAN** LAS RELACIONES SEXUALES, LAS SIENTEN COMO UNA **OBLIGACIÓN** Y A VECES SON SOMETIDAS A TENERLAS **POR LA FUERZA**. ESTO LES GENERA SENTIMIENTOS DE **FRUSTRACIÓN Y ENOJO** AL SENTIRSE UN INSTRUMENTO DE SATISFACCIÓN PARA EL HOMBRE.

RELACIÓN DE PAREJA

LAS MUJERES QUE TIENEN UNA BUENA
RELACIÓN CON SU PAREJA, EN LA QUE HAY
COMPRENSIÓN, APOYO Y AFECTO, ESTÁN **MENOS**
PROPENSAS A PRESENTAR DEPRESIÓN.

...POR EL CONTRARIO, QUIENES TIENEN **DIFICULTADES CON SU PAREJA** TIENDEN A DEPRIMIRSE...

¡PUES ASÍ SOY Y ME VALE!

¡SLAM!

ES UN HECHO QUE **TODAS** LAS PAREJAS ENFRENTAN **DIFICULTADES** EN DIVERSOS MOMENTOS. ESTO ES NORMAL. MUCHAS **SALEN ADELANTE**, PERO OTRAS, AL NO BUSCAR O NO ENCONTRAR SOLUCIONES SE VAN **DISTANCIANDO** O TIENEN **PLEITOS CONSTANTES**, SIENDO ESTO UN RIESGO PARA UNA PROBABLE **DEPRESIÓN.**

98

SÍ, NO SE NOS EDUCA PARA SER **COMPAÑERAS DE LOS HOMBRES** CON IGUALES DERECHOS QUE ELLOS, SINO PARA OBEDECERLOS Y SOMETERNOS

PERO TAMPOCO A ELLOS SE LES ENSEÑA A SER NUESTROS COMPAÑEROS, A RESPETARNOS Y A CONSIDERARNOS **COMO IGUALES**...

A ELLOS SE LES ENSEÑA A **USAR** SU **FUERZA FÍSICA, EL DINERO** Y **EL PODER** QUE LES DA LA SOCIEDAD PARA MANEJAR LAS SITUACIONES A SU FAVOR

MATERNIDAD

¡AY! ESO DE LA CRIANZA Y EDUCACIÓN DE LOS HIJOS ES UNA DE LAS TAREAS **MÁS DIFÍCILES** QUE PUEDA REALIZAR UNA **PERSONA...**

SÍ, PARA HACERLA BIEN COMO MAMÁS NECESITAMOS QUE DE NIÑAS NOS HAYAN **QUERIDO**, QUE NUESTRA PAREJA SE **RESPONSABILICE** A LA PAR QUE NOSOTRAS Y TENER **RECURSOS** SUFICIENTES PARA LAS NECESIDADES DE LA FAMILIA... SIN TODAS ESTAS COSAS, NOS ES MUCHO MÁS **DIFÍCIL** SER MAMÁ

ESCUELA

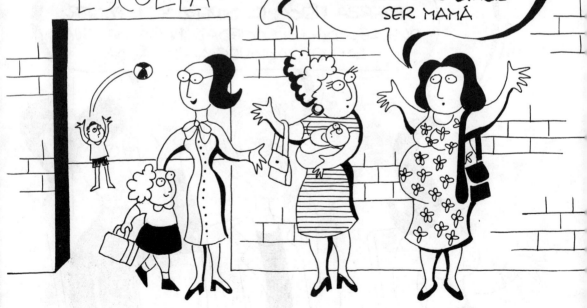

POR ESO NO TODOS LOS **NIÑOS** RECIBEN EL **CUIDADO** Y EL **CARIÑO** QUE NECESITAN.

ADEMÁS, ESTÁN LAS **EXIGENCIAS SOCIALES**, QUE HACEN AÚN MÁS DIFÍCIL SER MADRE...

NO ES DE EXTRAÑAR QUE MUCHAS DE NOSOTRAS ACABEMOS **DEPRIMIÉNDONOS** CON **TANTA RESPONSABILIDAD** Y TAN **POCO APOYO**

...A LAS MUJERES SE NOS DICE QUE **SÓLO** TENIENDO HIJOS NOS PODEMOS REALIZAR. POR LO QUE **NUNCA** NOS PREGUNTAMOS SI DE VERDAD **QUEREMOS TENERLOS**, CUÁNTOS Y CUÁNDO Y SE NOS LIMITA PARA **ELEGIR** OTRAS COSAS QUE TAMBIÉN NOS PODRÍAN PROPORCIONAR **SATISFACCIÓN**...

¡CLARO!

101

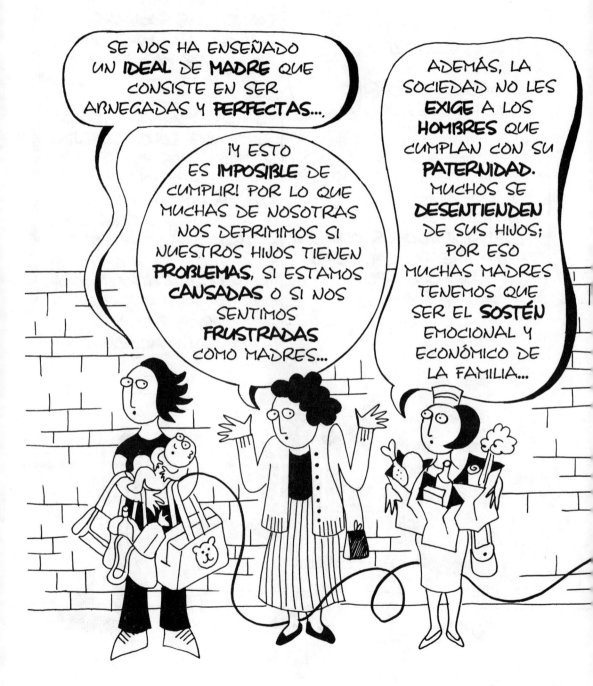

SE NOS HA ENSEÑADO UN **IDEAL** DE **MADRE** QUE CONSISTE EN SER ABNEGADAS Y **PERFECTAS**...

¡Y ESTO ES **IMPOSIBLE** DE CUMPLIR! POR LO QUE MUCHAS DE NOSOTRAS NOS DEPRIMIMOS SI NUESTROS HIJOS TIENEN **PROBLEMAS**, SI ESTAMOS **CANSADAS** O SI NOS SENTIMOS **FRUSTRADAS** COMO MADRES...

ADEMÁS, LA SOCIEDAD NO LES **EXIGE** A LOS **HOMBRES** QUE CUMPLAN CON SU **PATERNIDAD**. MUCHOS SE **DESENTIENDEN** DE SUS HIJOS; POR ESO MUCHAS MADRES TENEMOS QUE SER EL **SOSTÉN** EMOCIONAL Y ECONÓMICO DE LA FAMILIA...

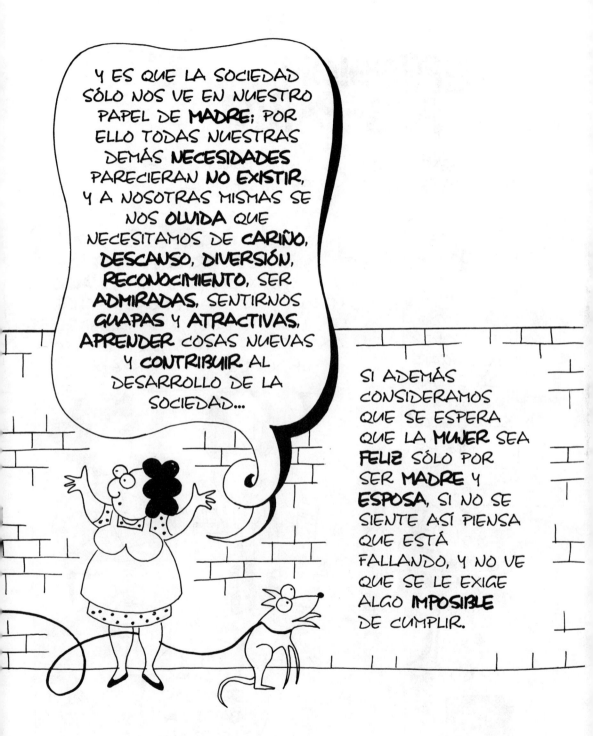

Y ES QUE LA SOCIEDAD SÓLO NOS VE EN NUESTRO PAPEL DE **MADRE**; POR ELLO TODAS NUESTRAS DEMÁS **NECESIDADES** PARECIERAN **NO EXISTIR**, Y A NOSOTRAS MISMAS SE NOS **OLVIDA** QUE NECESITAMOS DE **CARIÑO**, **DESCANSO, DIVERSIÓN, RECONOCIMIENTO**, SER **ADMIRADAS**, SENTIRNOS **GUAPAS** Y **ATRACTIVAS**, **APRENDER** COSAS NUEVAS Y **CONTRIBUIR** AL DESARROLLO DE LA SOCIEDAD...

SI ADEMÁS CONSIDERAMOS QUE SE ESPERA QUE LA **MUJER** SEA **FELIZ** SÓLO POR SER **MADRE** Y **ESPOSA**, SI NO SE SIENTE ASÍ PIENSA QUE ESTÁ FALLANDO, Y NO VE QUE SE LE EXIGE ALGO **IMPOSIBLE** DE CUMPLIR.

103

DEPRESIÓN POS-PARTO

¿SABÍAS QUE ALGUNAS MUJERES SE **DEPRIMEN** DESPUÉS DEL PARTO?

ACABA DE NACER MI BEBÉ Y NO ENTIENDO POR QUÉ EN LUGAR DE ESTAR FELIZ, SÓLO TENGO GANAS DE LLORAR...

MIRE, ESTÁ PASANDO POR UNA DEPRESIÓN POS-PARTO. ÉSTA SE DEBE EN PARTE A **CAMBIOS HORMONALES**, PERO TAMBIÉN A **TEMORES** SOBRE LAS NUEVAS RESPONSABILIDADES ADQUIRIDAS O **TRISTEZA** POR LA PÉRDIDA DE LA LIBERTAD.

PERO EN UNAS **SEMANAS** PASA LA DEPRESIÓN

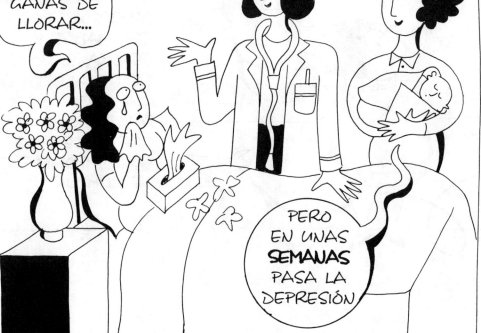

MENOPAUSIA

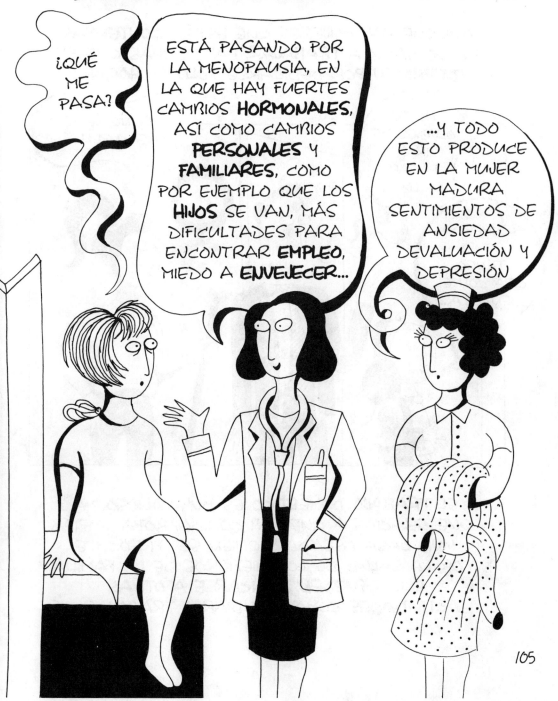

¿QUÉ ME PASA?

ESTÁ PASANDO POR LA MENOPAUSIA, EN LA QUE HAY FUERTES CAMBIOS **HORMONALES**, ASÍ COMO CAMBIOS **PERSONALES** Y **FAMILIARES**, COMO POR EJEMPLO QUE LOS **HIJOS** SE VAN, MÁS DIFICULTADES PARA ENCONTRAR **EMPLEO**, MIEDO A **ENVEJECER**...

...Y TODO ESTO PRODUCE EN LA MUJER MADURA SENTIMIENTOS DE ANSIEDAD DEVALUACIÓN Y DEPRESIÓN

105

ROL DE AMA DE CASA

AUNQUE HAY MUJERES QUE ESTÁN **CONTENTAS** DE **NO** SALIR A **TRABAJAR**, HAY MUCHAS QUE SE **DEPRIMEN** POR DEDICARSE **SÓLO** AL **HOGAR**.

EL **TRABAJO DOMÉSTICO** ES **MUY VALIOSO**, YA QUE GRACIAS A QUE HAY COMIDA, ROPA LIMPIA, UNA CASA ASEADA Y QUIEN SE PREOCUPE POR LA SALUD DE LOS MIEMBROS DE **LA FAMILIA**, ELLOS **PUEDEN DEDICARSE A OTRAS ACTIVIDADES** COMO ESTUDIAR O TRABAJAR...

...SIN EMBARGO, MUCHAS VECES ESTAS
TAREAS **NO SON RECONOCIDAS** NI **VALORADAS**
POR LOS DEMÁS MIEMBROS DE LA FAMILIA,
NI TAMPOCO POR LA SOCIEDAD.

LAS **TAREAS DOMÉSTICAS** SON UNA CARGA
MUY **PESADA**, POR ELLAS **NO** SE RECIBE
PAGA ECONÓMICA, NI SE TIENEN VACACIONES,
HORARIOS Y TIEMPOS DE **DESCANSO**, COMO
EN OTRO TIPO DE TRABAJO.

A DIFERENCIA DE LAS MUJERES QUE TRABAJAN, MUCHAS DE ELLAS QUE SÓLO SE DEDICAN AL HOGAR TIENEN POCA OPORTUNIDAD DE **CONVIVIR** Y **PLATICAR** CON OTROS **ADULTOS** Y PIERDEN CONTACTO CON PERSONAS E INSTITUCIONES QUE PUDIERAN **APOYARLAS** EN CASO DE NECESITAR AYUDA.

TAMBIÉN LES **AFECTAN** MÁS LOS **PROBLEMAS** CON SU **PAREJA** Y RECIBEN MUCHO MENOS **AYUDA** DE OTROS MIEMBROS DE LA FAMILIA O DE OTRAS PERSONAS, QUE LAS QUE SALEN A TRABAJAR.

MUJERES QUE TRABAJAN FUERA DEL HOGAR

CADA VEZ ES **MAYOR** EL NÚMERO DE MUJERES QUE **TRABAJAN** FUERA DE LA CASA. LA MAYORÍA LO HACE POR **NECESIDAD ECONÓMICA** O POR DARLE A SU FAMILIA UN **MEJOR NIVEL** DE VIDA. POCAS LO HACEN SÓLO PORQUE LES GUSTE...

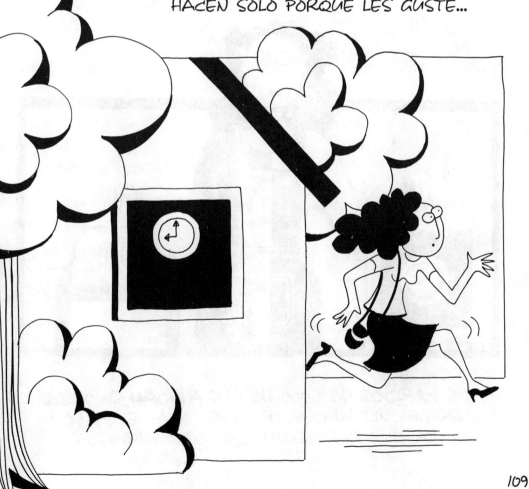

SI TRABAJAN, DE TODOS MODOS SIGUEN SIENDO
RESPONSABLES DE QUE TODO MARCHE BIEN
AHÍ; MUCHOS ESPOSOS **NO COMPARTEN** LOS
QUEHACERES DOMÉSTICOS AUNQUE ELLAS
TAMBIÉN **APORTEN DINERO.** POR OTRO LADO, NO
SE HAN CONSTRUÍDO **GUARDERÍAS** SUFICIENTES Y
BUENAS PARA SUS HIJOS PEQUEÑOS, A PESAR DE
QUE EL TRABAJO DE LA MUJER **BENEFICIA** A
TODA LA SOCIEDAD. EN CAMBIO, SE LES HACE
SENTIR QUE SON **MALAS** MADRES POR
"ABANDONAR" A SUS HIJOS...

SUS **MARIDOS** NO SÓLO **NO LAS AYUDAN** SINO QUE
LES DIFICULTAN QUE TRABAJEN Y A VECES SON
LOS QUE LES TIENEN QUE "DAR PERMISO".

EN EL TRABAJO TIENEN OTROS PROBLEMAS:
LOS PATRONES NO ENTIENDEN LAS **DIFICULTADES**
QUE ENFRENTA LA **MADRE** QUE TRABAJA; A
MUCHOS SÓLO LES IMPORTAN LAS **GANANCIAS**
QUE LES PROPORCIONA EMPLEAR MUJERES,
YA QUE CON FRECUENCIA **TRABAJAN MEJOR**
Y SE LES **PAGA MENOS.**

LAS MUJERES SE **DEPRIMEN** AL VER QUE A
LOS HOMBRES LES PAGAN MÁS POR EL
MISMO TRABAJO Y PORQUE LES DAN
PROMOCIONES QUE ELLAS MERECERÍAN.

TAMBIÉN SUCEDE QUE ELLOS LAS
TRATAN COMO **INFERIORES.** A MENUDO SON
ACOSADAS SEXUALMENTE POR JEFES Y
COMPAÑEROS, QUIENES LAS CHANTAJEAN CON
QUE SI NO ACCEDEN TOMARÁN
REPRESALIAS EN EL TRABAJO.

CASI SIEMPRE **LAS MUJERES** SE **PREOCUPAN** DE QUE SUS HIJOS ESTÉN BIEN CUIDADOS **MIENTRAS** ELLAS TRABAJAN...

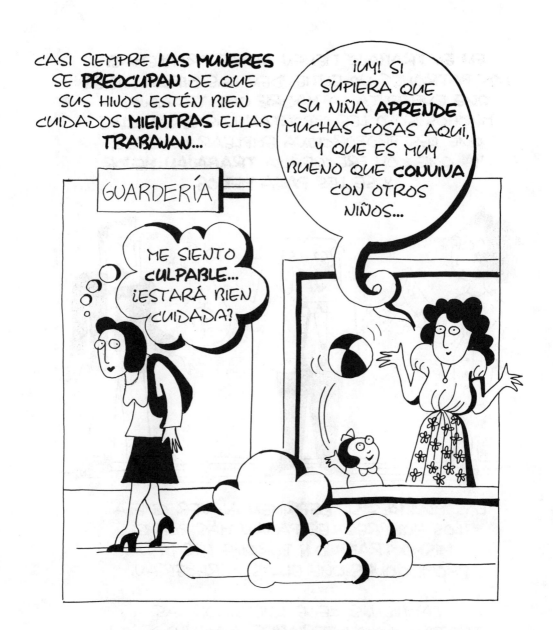

GUARDERÍA

ME SIENTO **CULPABLE**... ¿ESTARÁ BIEN CUIDADA?

¡UY! SI SUPIERA QUE SU NIÑA **APRENDE** MUCHAS COSAS AQUÍ, Y QUE ES MUY BUENO QUE **CONVIVA** CON OTROS NIÑOS...

EN LA MAYORÍA DE LOS CASOS EL DINERO QUE GANA CONTRIBUYE A UNA **MEJOR** **SALUD Y EDUCACIÓN** DE SUS HIJOS.

CUIDADORAS DE OTROS

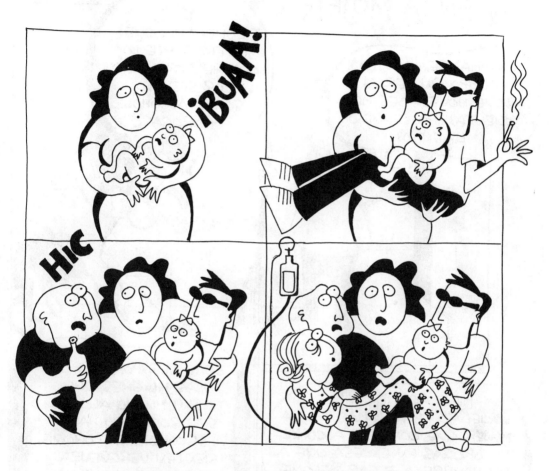

SOBRE LAS MUJERES RECAE LA
RESPONSABILIDAD DE **CUIDAR** A LOS **ENFERMOS**
Y **ANCIANOS**, Y SI SUS HIJOS O MARIDO TIENEN
PROBLEMAS, POR EJEMPLO EN LA ESCUELA,
DE **DROGAS**, **CONDUCTA** O **ALCOHOL**, ELLAS SON
LAS QUE SE HACEN **CARGO** DE QUE RECIBAN
TRATAMIENTO. ESTO LES IMPONE UNA **PESADA**
CARGA FÍSICA Y EMOCIONAL.

ALGUNOS PROBLEMAS COMUNES
ALCOHOL Y DROGAS EN LA MUJER

¡COMADRE, CUÁNTO TIEMPO SIN VERLA! ¿QUÉ NOVEDADES ME CUENTA? ¿HA SEGUIDO LEYENDO?

SÍ COMPADRE, QUÉ INTERESANTE LO QUE HE APRENDIDO, POR EJEMPLO SOBRE ALCOHOL Y DROGAS

MIRE, AQUÍ DICE: "LA SOCIEDAD **CRITICA MÁS** A UNA **MUJER** QUE CONSUME **ALCOHOL** Y/O **DROGAS** EN EXCESO QUE A UN HOMBRE, A PESAR DE QUE **MENOS** MUJERES LO HACEN."

DEBE SER POR ESO QUE LAS **MUJERES** QUE TOMAN MUCHO ALCOHOL O SE DROGAN LO HACEN A **ESCONDIDAS**, PORQUE SIENTEN **VERGÜENZA**. LES DA MIEDO QUE LAS **RECHACEN** Y A VECES SE SIENTEN **SOLAS...**

NO NADA MÁS SE SIENTEN SOLAS... ¡ESTÁN!

ES COMÚN QUE SU ESPOSO O NOVIO LA **ABANDONE**, EN CAMBIO, SI ÉL BEBE O SE DROGA, ELLA, CASI SIEMPRE SE QUEDA CON ÉL Y HASTA BUSCA TRATAMIENTOS PARA QUE SE CURE...

SI UNA MUJER TIENE UN PROBLEMA COMO ÉSTE, DEBE **BUSCAR AYUDA**

ALCOHOL Y VIOLENCIA EN EL VARÓN

OIGA COMADRE ¿Y POR QUÉ SI EL LIBRO ES SOBRE DEPRESIÓN Y PARA MUJERES HABLA DE ESTE PROBLEMA?

¡AY, COMPADRE! PUES PORQUE NOSOTRAS SOMOS UNAS DE LAS **VÍCTIMAS** MÁS FRECUENTES DEL **ALCOHOLISMO** Y LA **VIOLENCIA** DE LOS HOMBRES...

...LO PEOR ES QUE **NO** NOS ENSEÑAN CÓMO **DEFENDERNOS** Y CÓMO **HACERLE FRENTE** A ESTOS PROBLEMAS, MÁS BIEN NOS DICEN QUE TENEMOS QUE **RESIGNARNOS** Y ACEPTARLOS COMO ALGO **NORMAL**...

¡HÁGAME USTED EL FAVOR!

POR ESTO, LO PRIMERO QUE DEBEMOS SABER ES QUE LA VIOLENCIA Y EL ALCOHOLISMO **NO** SON CONDUCTAS NORMALES...

...Y LAS MUJERES **NO** TENEMOS QUE SOMETERNOS Y TOLERARLAS...

PUES SÍ ¿VERDAD? EL **ALCOHOLISMO** LLEVA MUCHAS VECES A LA **VIOLENCIA** Y AÚN SIN ELLA LAS **CONSECUENCIAS** EN LA FAMILIA SON **MUY GRAVES**...

¡CLARO!

EN LA MAYORÍA DE LOS CASOS, LAS MUJERES **PADECEMOS** LA VIOLENCIA DENTRO DE **NUESTROS** HOGARES... Y MIRE LO QUE AQUÍ DICE:

" ALREDEDOR DEL **55%** DE LAS **MUJERES** ADULTAS HA SIDO **VÍCTIMA** DE ALGÚN TIPO DE **VIOLENCIA** EN ALGÚN MOMENTO DE SU VIDA. ÉSTA PUEDE SER **VERBAL**, **FÍSICA** O **SEXUAL** Y CAUSAR DAÑO FÍSICO Y/O EMOCIONAL. EN **60%** DE LOS CASOS EL **AGRESOR** ES EL **ESPOSO**. "

LOS ACTOS DE **VIOLENCIA** QUE OCURREN EN EL HOGAR **SON DELITOS**, PERO CASI NUNCA SON **DENUNCIADOS**, PORQUE LAS MUJERES **TEMEN** QUE LAS MALTRATEN MÁS...

... Y FÍJESE, EN ALGUNAS MUJERES VÍCTIMAS DE VIOLENCIA SE HA VISTO QUE DESPUÉS DE UN TIEMPO PUEDE HABER UNA **PROPENSIÓN** AL **ABUSO** DEL ALCOHOL Y LAS DROGAS

LA **VIOLENCIA**, YA SEA **EMOCIONAL**, EN FORMA DE INSULTOS O **AMENAZAS**, **FÍSICA O SEXUAL**, ES UNA DE LAS CAUSAS MÁS IMPORTANTES DE LA **DEPRESIÓN**. NO SÓLO SE PRESENTARÁ EN **ESE MOMENTO**, SINO QUIZÁ **AÑOS DESPUÉS**...

SI TE VES AFECTADA POR LA **VIOLENCIA** O EL EXCESO EN EL CONSUMO DE **ALCOHOL** O **DROGAS** DE ALGUIEN DE TU FAMILIA, **BUSCA AYUDA** Y **APOYO PARA TI.**

HAY MUJERES QUE TAMBIÉN ESTÁN EN **RIESGO** DE SUFRIR **DEPRESIÓN**, YA SEA POR **EXCESO** DE **RESPONSABILIDADES**, POR **FALTA** DE **APOYO**, O PORQUE SUFREN **RECHAZO** O **INCOMPRENSIÓN**, COMO SON:

- LAS MUJERES QUE SON EL **ÚNICO** SOSTÉN DE SU FAMILIA
- LAS MADRES SOLTERAS
- LAS LESBIANAS
- LAS QUE MIGRAN A OTRA CIUDAD O PAÍS
- LAS ANCIANAS
- LAS QUE NO PUEDEN TENER HIJOS...ENTRE OTRAS.

REFLEXIONES

A CONTINUACIÓN TE PRESENTAMOS UNA SERIE DE IMÁGENES Y FRASES QUE TE AYUDARÁN A REFLEXIONAR SOBRE TUS EXPERIENCIAS COMO MUJER. EN TU CUADERNO TRATA DE COMPLETAR LAS FRASES Y PIENSA CÓMO HAS VIVIDO CADA SITUACIÓN...

RECUERDA QUE ESTO NO ES UN EXAMEN NI HAY RESPUESTAS CORRECTAS. COMPLETAR LAS FRASES TE AYUDARÁ A CONOCERTE MÁS.

MI ADOLESCENCIA FUE........
..
..
..

MI VIDA SEXUAL ES..............
..
..
..

119

MI PAREJA.................................
..
..
..

YO CREO QUE LA
MATERNIDAD............................
..
..
..

PARA MÍ LA
DEPRESIÓN POS-PARTO.......
..
..
..

LO QUE SÉ DE LA
MENOPAUSIA.............................
..
..
..

COMO AMA DE CASA
ME SIENTO...............................
...
...
...

LAS MUJERES QUE
TRABAJAN FUERA DEL
HOGAR...
...
...
...

YO CREO QUE LAS MUJERES
QUE CUIDAN A OTROS
PODRÍAN...
...
...

LOS PROBLEMAS DE VIOLENCIA,
ALCOHOL Y DROGAS
NOS LLEVAN A...................................
...
...

SI PUEDES, COMPARTE LO QUE TE HAYA
PARECIDO IMPORTANTE CON UNA AMIGA.

CAPÍTULO 6:

123

EN LOS CAPÍTULOS ANTERIORES SE NOS EXPLICÓ **QUÉ ES** LA **DEPRESIÓN** Y CUÁLES SON SUS **CAUSAS**, DE ÉSTAS SE INSISTIÓ EN LA HISTORIA INFANTIL, LOS ACONTECIMIENTOS DE LA VIDA Y LA CONDICIÓN SOCIAL DE LA MUJER...

...ES MUY IMPORTANTE QUE TENGAMOS ESTA INFORMACIÓN PARA QUE **PODAMOS HACER ALGO** RESPECTO A LA DEPRESIÓN **O** PARA QUE PODAMOS **EVITARLA**.

DE LO CONTRARIO, ES POSIBLE QUE SI ESTAMOS DEPRIMIDAS NOS SIGAMOS HUNDIENDO AL NO ENCONTRAR UNA SOLUCIÓN...

124

SEGURAMENTE LAS **REFLEXIONES** Y **ACTIVIDADES** DE LOS CAPÍTULOS ANTERIORES NOS HAN LLEVADO A **CONOCERNOS** UN POCO MÁS, Y A PODER **VALORAR** SI **HEMOS ESTADO** O **PUDIÉRAMOS LLEGAR** A **DEPRIMIRNOS** Y TAMBIÉN A IDENTIFICAR QUÉ **SITUACIONES** NOS HAN LLEVADO A ESTO...

"AHORA, LO IMPORTANTE ES **QUÉ PODEMOS HACER.** ESTE CAPÍTULO SE TRATA PRECISAMENTE DE ESTO..."

126

ES IMPORTANTE LA **ACTITUD** QUE TOMEMOS AL INTENTAR HACER ESTOS EJERCICIOS. SERÁ DE GRAN AYUDA SI APRENDEMOS A TRATARNOS COMO SI ENSEÑÁRAMOS A UN BEBÉ A CAMINAR:

CADA VEZ QUE SE CAE LO LEVANTAMOS Y LO **ANIMAMOS** A QUE SIGA, SI SE GOLPEA, LO SOBAMOS Y LO **APAPACHAMOS** Y SI DA VARIOS PASOS LE **APLAUDIMOS**...

RECUERDA: QUE LO QUE **NO AYUDA** EN NADA ES **EVITAR** LOS PROBLEMAS, ESTO ES, **DESQUITARNOS** CON OTRAS PERSONAS CUANDO NOS SENTIMOS ANGUSTIADAS O DEPRIMIDAS, **AISLARNOS** DE LA GENTE, **NO QUERER DARNOS CUENTA** DE QUÉ NOS PASA PARA NO SENTIRNOS MAL, O **ESCONDER** NUESTROS SENTIMIENTOS...

1) DEFINIR QUÉ NOS PASA

SI TE SIENTES DEPRIMIDA O CREES QUE PUEDES LLEGAR A ESTARLO, TRATA DE **DEFINIR QUÉ ES LO QUE TE PASA**. PARA ELLO, **REVISA** LO QUE HAS APUNTADO EN TU **CUADERNO** Y **RESUME** EN UNAS CUANTAS PALABRAS CÓMO TE **SIENTES** Y CUÁLES CREES QUE SON TUS **PROBLEMAS**...

AHORA, TRATA DE IDENTIFICAR QUÉ **SOLUCIONES** LES HAS DADO EN EL **PASADO** A ESTAS SITUACIONES, Y PIENSA QUÉ HA **FUNCIONADO** Y QUÉ **NO**, Y ESCRÍBELO...

CON FRECUENCIA, **INTENTAMOS** UNA Y OTRA VEZ LAS **MISMAS** SOLUCIONES A UN PROBLEMA AUNQUE ÉSTAS **NO RESULTEN**, ENTONCES SENTIMOS QUE **FRACASAMOS** Y NOS DEPRIMIMOS... ¡TRATA ALGO DIFERENTE!

A CONTINUACIÓN ENCONTRARÁS ALGUNAS **SUGERENCIAS** PARA QUE ESCOJAS LAS QUE **CREAS** QUE TE PUEDEN **AYUDAR**. LEE PRIMERO **TODAS** Y DESPUÉS DECIDE CUÁLES QUIERES HACER Y EN QUÉ **ORDEN**. PARA QUE TE **BENEFICIEN** ES NECESARIO QUE LAS **PRACTIQUES** DURANTE **ALGÚN TIEMPO**.

2) HACIA UNA REVALORACIÓN DE NUESTRA PERSONA

¿CÓMO TE VES A TI MISMA? HAZ UNA LISTA DE LO QUE CONSIDERAS TU LADO **NEGATIVO**, DESPUÉS HAZ OTRA CON TUS **CUALIDADES**; DE SEGURO QUE TU PRIMERA LISTA ES ENORME Y FUE **FÁCIL** DE HACER, POR EL CONTRARIO, LA SEGUNDA ES CHIQUITITA PUES TE COSTÓ **MÁS TRABAJO** RECONOCER TUS CUALIDADES...

COMO HEMOS VISTO EN LOS CAPÍTULOS ANTERIORES, LA PERSONA **DEPRIMIDA** O QUE **TIENDE A DEPRIMIRSE** TIENE UNA **BAJA AUTOESTIMA**, CREE QUE **NO VALE**, SE **CRITICA** DE TODO, SE SIENTE CONSTANTEMENTE **CULPABLE** Y NO VE NADA BUENO EN ELLA. LA **FINALIDAD** DE LOS SIGUIENTES **EJERCICIOS** ES QUE TE FORMES UNA **IMAGEN MÁS JUSTA** Y BALANCEADA DE TI MISMA, LO CUAL TE LLEVARÁ A **SENTIRTE MEJOR**...

A) CÓMO TRATAR NUESTROS ERRORES

ALGUNOS **ERRORES** O DEFECTOS SON **REALES**, PERO OTROS SON **IDEAS FALSAS** QUE TIENES DE TI PORQUE ASÍ **TE LO HICIERON** CREER; EN GRAN PARTE LO HAS **APRENDIDO**. TRATA DE **SEPARAR** LOS ERRORES O DEFECTOS QUE CREES SON REALES DE LOS QUE PROBABLEMENTE NO LO SON, Y VALORA QUÉ TÁNTO **TE DIJERON** ESO DE NIÑA, QUE LLEGASTE A PENSAR QUE **ASÍ ERAS...**

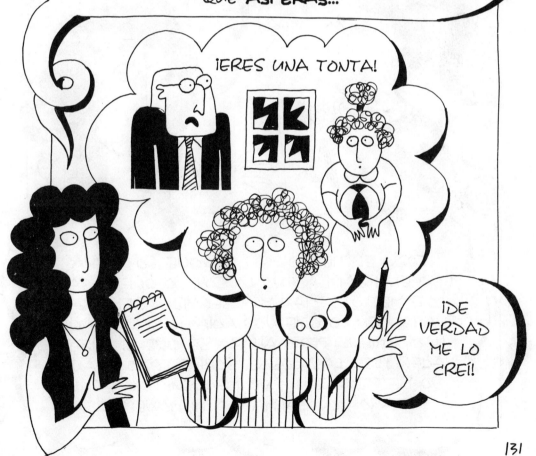

PARA ESTO, TE SERVIRÁ **RECORDAR** QUÉ COSAS **TE DECÍAN** TUS PAPÁS, MAESTROS U OTRAS PERSONAS **IMPORTANTES** EN TU INFANCIA Y ADOLESCENCIA; SI TE REPITIERON, POR EJEMPLO, QUE ERAS MALA, TONTA O QUE NO VALÍAS. **APUNTA** TODAS ESAS COSAS **NEGATIVAS** QUE APRENDISTE DE TI Y DESPUÉS JUNTO A CADA ASPECTO NEGATIVO, ESCRIBE POR QUÉ CREES QUE **NO ERES ASÍ**...

TODO EL TIEMPO ME DIGO QUE SOY FLOJA PERO EN REALIDAD NO LO SOY, LO QUE PASA ES QUE ME LO DECÍAN MUY SEGUIDO. SIEMPRE SE FIJABAN EN LO QUE NO HACÍA Y NO EN LO QUE HACÍA BIEN. PERO AHORA SÉ QUE SÍ PUEDO HACER BIEN LAS COSAS, SOBRE TODO CUANDO NO ME REGAÑAN Y NO ME INSULTAN Y SI LO HAGO CON CALMA Y A MI MANERA...

AHORA VE LA LISTA QUE HICISTE DE LOS QUE SÍ CREES QUE SON TUS **DEFECTOS** O ERRORES. TRATA DE **ENTENDER** A QUÉ SE DEBEN Y **POR QUÉ** ACTÚAS COMO LO HACES. PIENSA QUE **TODOS** TENEMOS **DEFECTOS** Y COMETEMOS ERRORES, Y QUE EL SENTIRNOS CULPABLES Y REGAÑARNOS TODO EL TIEMPO **NO SIRVE** DE NADA. TRATA DE SER MÁS **TOLERANTE** Y **PACIENTE** CONTIGO.

SOY NECIA, A VECES SOY MUY ENOJONA, TAMBIÉN SOY IMPACIENTE Y ME DESQUITO CON LOS DEMÁS...

IMAGÍNATE QUE TE VUELVES UNA **"HADA MADRINA"**: ¿CÓMO TE TRATARÍAS? ¿QUÉ TE DIRÍAS? PROBABLEMENTE ALGO ASÍ COMO: **"NO TE PREOCUPES,** TRATA DE ENTENDER POR QUÉ ACTÚAS ASÍ; MEJOR BUSCA UNA SOLUCIÓN"

PUES SÍ, NADIE ES PERFECTO

133

B) CÓMO TRATAR NUESTRAS CUALIDADES

MUCHA GENTE HA APRENDIDO A NO RECONOCER SUS **CUALIDADES** PORQUE EQUIVOCADAMENTE LAS **CONFUNDE** CON SOBERBIA O PRESUNCIÓN. SIN EMBARGO, **ACEPTARLAS** NO TIENE QUE VER CON ESO, SINO CON **VALORARNOS** Y **SABER CON QUÉ FORTALEZAS CONTAMOS**...

UNA TAREA MUY ÚTIL ES QUE **ESCRIBAS** SOBRE LAS **COSAS BUENAS** QUE HACES, TUS **CAPACIDADES** Y EN QUÉ ASPECTOS **DESTACAS** COMO PERSONA...

CRISTINA ESCRIBIÓ LO SIGUIENTE:

"SIEMPRE HE SIDO MUY TRABAJADORA, DESDE MUY NIÑA **AYUDABA** EN MI CASA, CREO QUE SOY **RESPONSABLE** PORQUE ME **ESFUERZO** EN QUE ME SALGAN BIEN LAS COSAS. NUNCA HE ENGAÑADO A NADIE A PROPÓSITO. TRATO DE SER **AMABLE** CON LA GENTE. MIS HIJOS TIENEN **BUENA SALUD** PORQUE ME PREOCUPO QUE COMAN ALIMENTOS SANOS Y QUE LA CASA ESTÉ LIMPIA, CUIDO EL GASTO DE CADA SEMANA...

SOY **HONESTA** Y **BUENA AMIGA.** CUANDO ALGUIEN ME CUENTA UN PROBLEMA, TRATO DE **AYUDARLO..."**

DURANTE LA **SIGUIENTE SEMANA VALORA LAS COSAS QUE HACES BIEN**, YA SEA DÁNDOTE ALGÚN GUSTO O PENSANDO COSAS BUENAS DE TI. RECUERDA QUE NO TIENES QUE HACER COSAS EXTRAORDINARIAS, EL HACER **DÍA A DÍA LO QUE SE TIENE QUE HACER** ES ALGO VALIOSO Y DIGNO DE TOMARSE EN CUENTA. POR LA NOCHE HAZ UN **RECUENTO** DE LO QUE **HICISTE BIEN** EN EL DÍA...

MEREZCO UN DESCANSO, LE VOY A DECIR A JOSÉ QUE SE QUEDE ESTA TARDE A CUIDAR A LOS NIÑOS...

¡PARA IR AL CINE CON LUPITA!

3) CAMBIOS EN NUESTRAS CREENCIAS

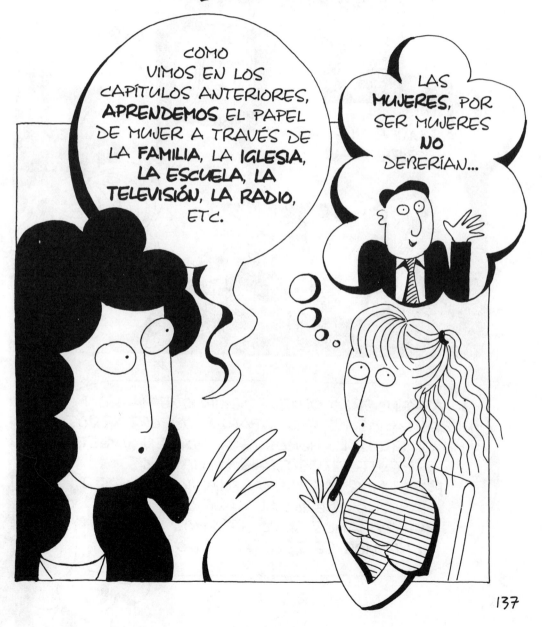

COMO VIMOS EN LOS CAPÍTULOS ANTERIORES, **APRENDEMOS** EL PAPEL DE MUJER A TRAVÉS DE LA **FAMILIA**, LA **IGLESIA**, LA **ESCUELA**, LA **TELEVISIÓN**, LA **RADIO**, ETC.

LAS **MUJERES**, POR SER MUJERES **NO** DEBERÍAN...

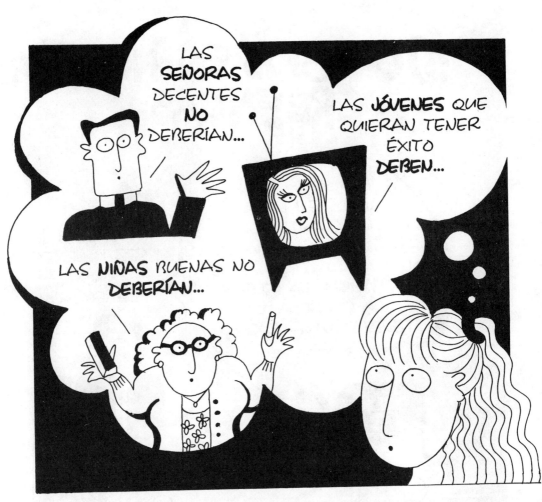

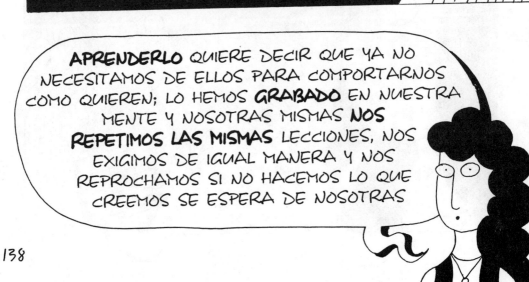

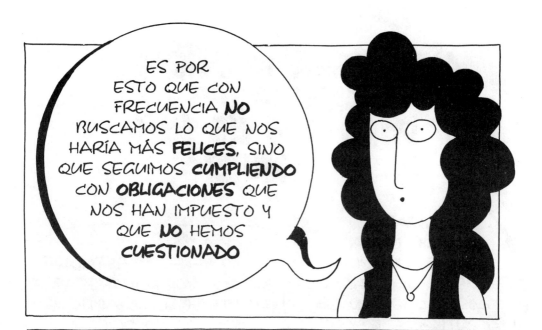

ES POR ESTO QUE CON FRECUENCIA **NO** BUSCAMOS LO QUE NOS HARÍA MÁS **FELICES**, SINO QUE SEGUIMOS **CUMPLIENDO** CON **OBLIGACIONES** QUE NOS HAN IMPUESTO Y QUE **NO** HEMOS **CUESTIONADO**

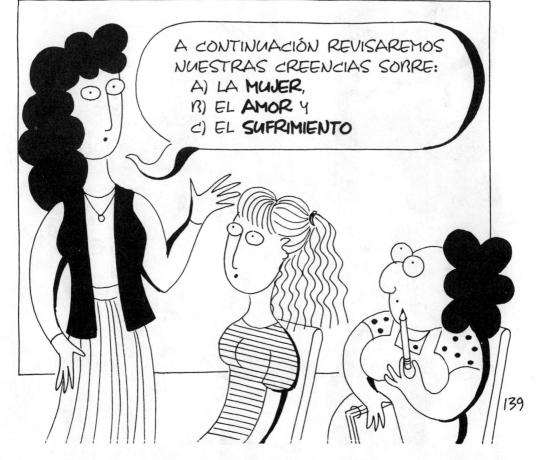

A CONTINUACIÓN REVISAREMOS NUESTRAS CREENCIAS SOBRE:
A) LA **MUJER**,
B) EL **AMOR** Y
C) EL **SUFRIMIENTO**

A) REVISAR NUESTRAS CREENCIAS DE LO QUE ES SER MUJER

EVITAR O **SALIR** DE LA DEPRESIÓN PUEDE REQUERIR QUE HAGAMOS COSAS QUE VAN EN **CONTRA** DE LO QUE **CREEMOS** QUE ES SER MUJER...

¡SÍ! ¡YO NECESITO **ESTUDIAR**, ASÍ QUE VOY A INGRESAR A LA UNIVERSIDAD AUNQUE MI NOVIO NO QUIERA!

PUES AUNQUE MI MARIDO SE QUEJE, REGRESARÉ A **TRABAJAR** PORQUE ESO ME AYUDARÁ A SALIR ADELANTE

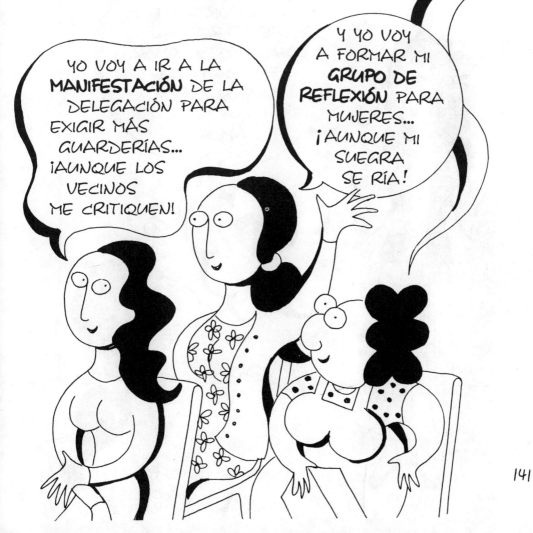

SÓLO SI ESTAMOS **CONVENCIDAS** DE QUE NECESITAMOS **ACTUAR** DE MANERA **DIFERENTE,** TENDREMOS LA FUERZA PARA **NO DEJARNOS** INFLUENCIAR POR LAS PERSONAS QUE SE OPONEN A NUESTRO CAMBIO, POR EJEMPLO MAMÁS, ESPOSOS Y MAESTROS. SI **CAMBIAMOS** NUESTRA MANERA DE **PENSAR** RESPECTO A LO QUE SE NOS HA DICHO QUE DEBEMOS SER COMO **MUJERES,** SERÁ MÁS **FÁCIL** ENFRENTAR LOS **OBSTÁCULOS** EXTERNOS...

YO VOY A IR A LA **MANIFESTACIÓN** DE LA DELEGACIÓN PARA EXIGIR MÁS GUARDERÍAS... ¡AUNQUE LOS VECINOS ME CRITIQUEN!

Y YO VOY A FORMAR MI **GRUPO DE REFLEXIÓN** PARA MUJERES... ¡AUNQUE MI SUEGRA SE RÍA!

B) REVISAR NUESTRAS CREENCIAS SOBRE LO QUE ES EL AMOR

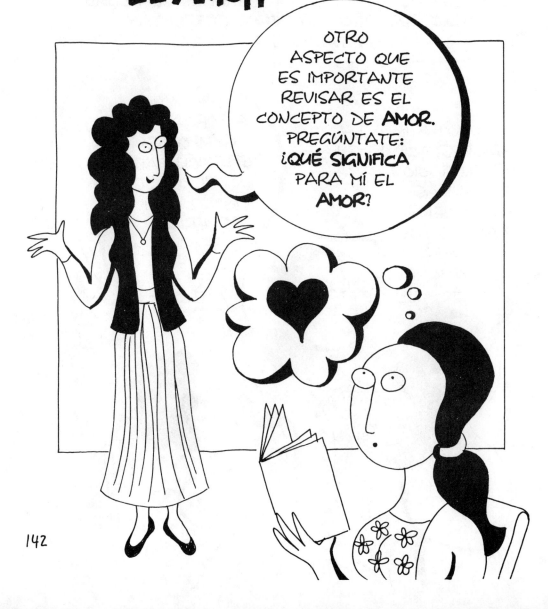

OTRO ASPECTO QUE ES IMPORTANTE REVISAR ES EL CONCEPTO DE **AMOR**. PREGÚNTATE: ¿QUÉ SIGNIFICA PARA MÍ EL **AMOR**?

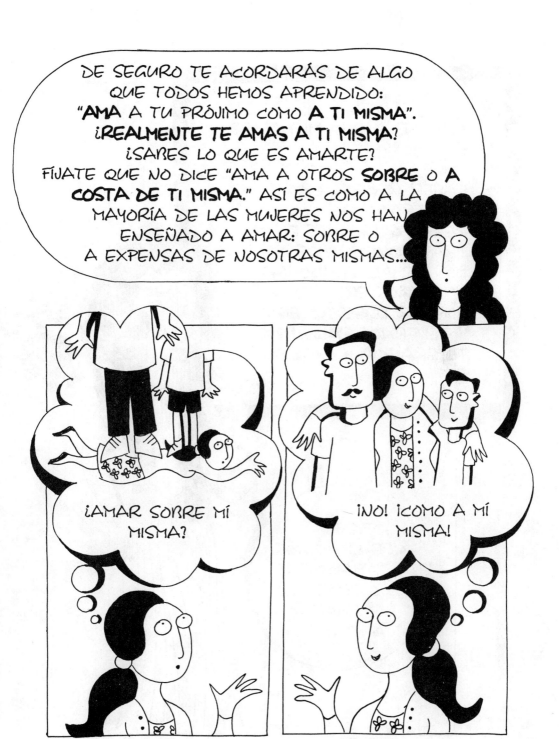

143

AMARSE A UNA MISMA SIGNIFICA:

SABER **RECIBIR**, EXIGIR SER TRATADAS CON **RESPETO**, DARNOS EL TRATO **QUE DAMOS** A LOS DEMÁS, **PERDONAR** NUESTROS ERRORES, BUSCAR NUESTRO **BIEN** Y TENERNOS **PACIENCIA, TOLERANCIA Y CARIÑO.**

PIENSA QUE SI NO NOS AMAMOS, NO PODEMOS AMAR A OTROS...

c) REVISAR NUESTRAS CREENCIAS SOBRE EL SUFRIMIENTO

OTRO CONCEPTO QUE AMERITA REVISIÓN ES EL **SUFRIMIENTO**. DE NUEVO HAZTE LA PREGUNTA: ¿QUÉ SIGNIFICA PARA MÍ EL SUFRIMIENTO?

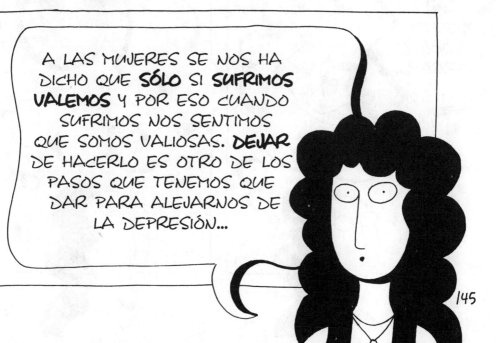

A LAS MUJERES SE NOS HA DICHO QUE **SÓLO** SI **SUFRIMOS VALEMOS** Y POR ESO CUANDO SUFRIMOS NOS SENTIMOS QUE SOMOS VALIOSAS. **DEJAR** DE HACERLO ES OTRO DE LOS PASOS QUE TENEMOS QUE DAR PARA ALEJARNOS DE LA DEPRESIÓN...

145

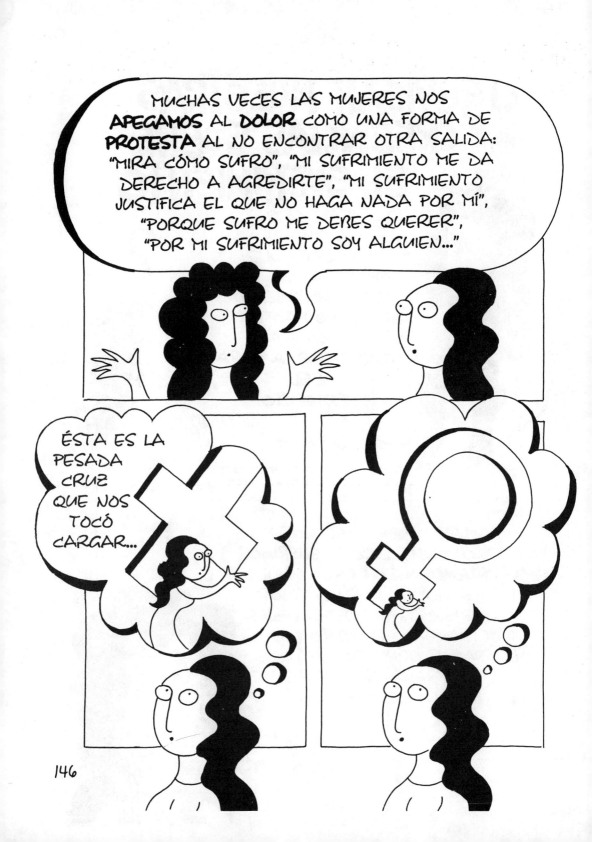

ESTAS FORMAS QUE USAMOS PARA MANIFESTAR NUESTROS ENOJOS Y FRUSTRACIONES SON **DESTRUCTIVAS**, YA QUE **NI SALIMOS** DEL SUFRIMIENTO Y CAUSAMOS **DAÑO** A QUIENES NOS RODEAN. SI EN LUGAR DE QUEDARTE SUFRIENDO **BUSCAS OTRAS MANERAS DE EXPRESAR TUS INSATISFACCIONES**, Y SI VALORAS LAS COSAS POSITIVAS QUE HACES Y QUE HAY EN TI, COMENZARÁS **A SENTIRTE MEJOR** CONTIGO Y CON LOS DEMÁS...

POR EJEMPLO:

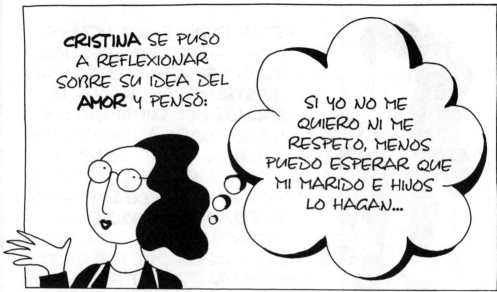

CRISTINA SE PUSO A REFLEXIONAR SOBRE SU IDEA DEL AMOR Y PENSÓ:

SI YO NO ME QUIERO NI ME RESPETO, MENOS PUEDO ESPERAR QUE MI MARIDO E HIJOS LO HAGAN...

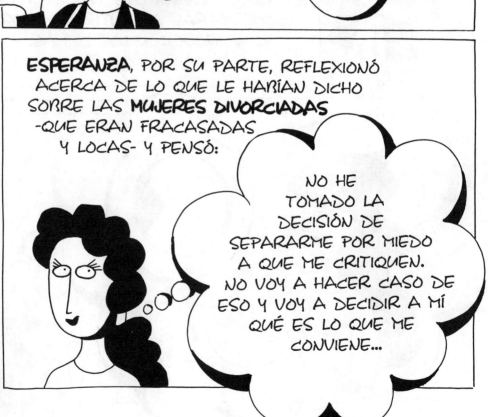

ESPERANZA, POR SU PARTE, REFLEXIONÓ ACERCA DE LO QUE LE HABÍAN DICHO SOBRE LAS MUJERES DIVORCIADAS -QUE ERAN FRACASADAS Y LOCAS- Y PENSÓ:

NO HE TOMADO LA DECISIÓN DE SEPARARME POR MIEDO A QUE ME CRITIQUEN. NO VOY A HACER CASO DE ESO Y VOY A DECIDIR A MÍ QUÉ ES LO QUE ME CONVIENE...

4) DAR SALIDA A NUESTRA TRISTEZA, MIEDO Y ENOJO

MUCHAS VECES LLEVAMOS GUARDADOS SENTIMIENTOS DE **TRISTEZA, MIEDO O ENOJO** QUE **NO** HEMOS PODIDO **SACAR**, ESTOS PUEDEN RELACIONARSE CON SITUACIONES DE LA INFANCIA O CON ACONTECIMIENTOS RECIENTES QUE CON FRECUENCIA NOS LLEVAN A LA **DEPRESIÓN**.

PARA SALIR ADELANTE ES IMPORTANTE QUE BUSQUES LA MANERA DE **EXPRESARLOS**. UNA FORMA PUEDE SER **ESCRIBIRLE** UNA CARTA A LA PERSONA HACIA LA QUE SIENTES ENOJO. ES IMPORTANTE QUE ESCRIBAS **TUS SENTIMIENTOS** LAS VECES QUE NECESITES HASTA QUE ESE SENTIMIENTO YA **NO TE PERTURBE**

ESTAS CARTAS **NO** SE MANDAN, SON **SÓLO** PARA AYUDARTE A **TI**

ESPERANZA LE HIZO UNA CARTA A SU **PAPÁ** Y LE RECLAMÓ EL **ABANDONO.** LLORÓ MUCHO PERO LUEGO SE SINTIÓ MEJOR Y CON MÁS FUERZA PARA ENFRENTAR LOS PROBLEMAS DE LA VIDA.

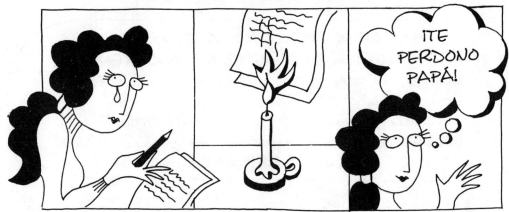

CLAUDIA ESCRIBIÓ UNA CARTA A SU **HERMANA RECLAMÁNDOLE** EL HABERSE IDO SIN DESPEDIRSE DE ELLA. TAMBIÉN LE CAUSÓ MUCHO DOLOR RECORDAR LA SITUACIÓN.

A ESPERANZA Y CLAUDIA LES DIÓ MUCHO GUSTO DESTRUIR SUS ESCRITOS, PUES SENTÍAN QUE SU TRISTEZA, POR FIN, QUEDABA ATRÁS...

5) MODIFICAR LA MANERA EN QUE PERCIBIMOS NUESTRO AMBIENTE

COMO HEMOS VISTO, LA PERSONA **DEPRIMIDA SÓLO** SE **FIJA** EN LO **NEGATIVO** Y A VECES **EXAGERA** O **DISTORSIONA** LO QUE PERCIBE. SI TÚ SIENTES ALGO SIMILAR, HAZ UN ESFUERZO PARA DARTE CUENTA QUE LO QUE PERCIBES PUEDE NO SER ASÍ. DESPUÉS DE TODO, ES MUY CIERTO QUE "TODO SE VE DEL COLOR DEL CRISTAL CON QUE SE MIRA"...

¿CÓMO **VES TU SITUACIÓN ACTUAL Y FUTURA?** SI TODO LO VES NEGRO Y ANGUSTIANTE, TE RECOMENDAMOS QUE PRACTIQUES ALGUNA O VARIAS DE ESTAS SUGERENCIAS DURANTE ALGUNOS DÍAS...

¡EXAGERÉ AL PENSAR QUE YO ERA CULPABLE DE LA CAÍDA DEL EDIFICIO!

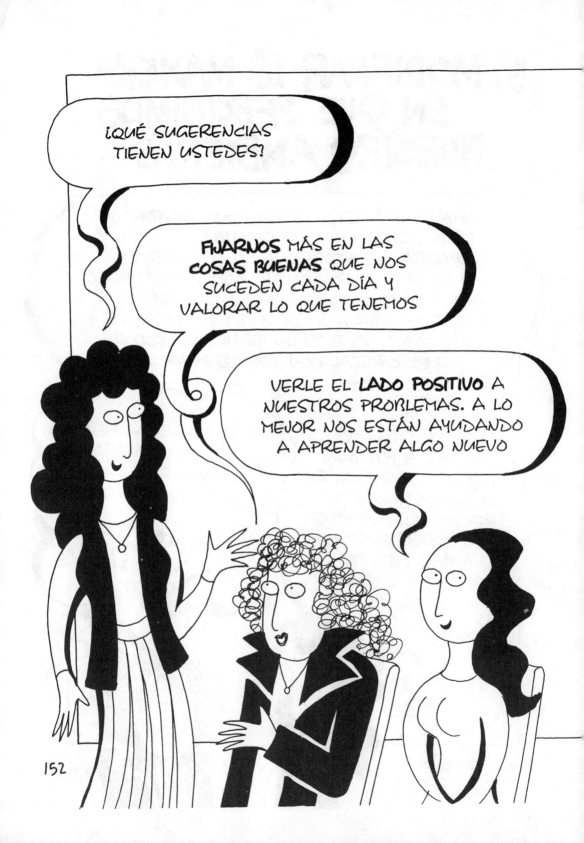

152

REFLEXIONAR QUÉ TANTO TENEMOS EN **NUESTRAS MANOS** LA **RESOLUCIÓN** DE UN PROBLEMA Y QUÉ TANTO **NO**. A VECES NOS DEPRIMIMOS AL INTENTAR SOLUCIONAR SITUACIONES QUE SÓLO PODEMOS RESOLVER EN UNA **PEQUEÑA PARTE**. NO LOGRAMOS NADA CON ANGUSTIARNOS O CULPARNOS DE **TODO** LO QUE SALE MAL.

EN LA VIDA SUCEDEN MUCHAS COSAS QUE **NO PODEMOS CONTROLAR** PORQUE SIMPLEMENTE NO PODEMOS ADIVINAR EL FUTURO. TAMBIÉN NOS AYUDA DARNOS CUENTA DE QUE MUCHAS VECES, QUIZÁ, **EXAGERAMOS** SITUACIONES QUE NO TIENEN IMPORTANCIA

ESPERANZA, CUANDO SE SENTÍA DEPRIMIDA, COMENZÓ A SEGUIR ESTAS SUGERENCIAS Y A DECIRSE:

HOY ME SENTÍ MUY **APOYADA** POR MIS COMPAÑEROS DE TRABAJO Y POR MIS AMIGAS; ESTOY **APRENDIENDO** A DARME A RESPETAR AUNQUE ME CUESTA MUCHO TRABAJO; NO PUEDO CAMBIAR A PEDRO, PERO **YO SÍ** PUEDO **CAMBIAR; NO** TENGO QUE DEJARME LLEVAR POR IDEAS CATASTRÓFICAS DE QUE TODO VA A SALIR MAL Y QUE YO NO VOY A PODER

6) NUEVAS MANERAS DE COMPORTARNOS

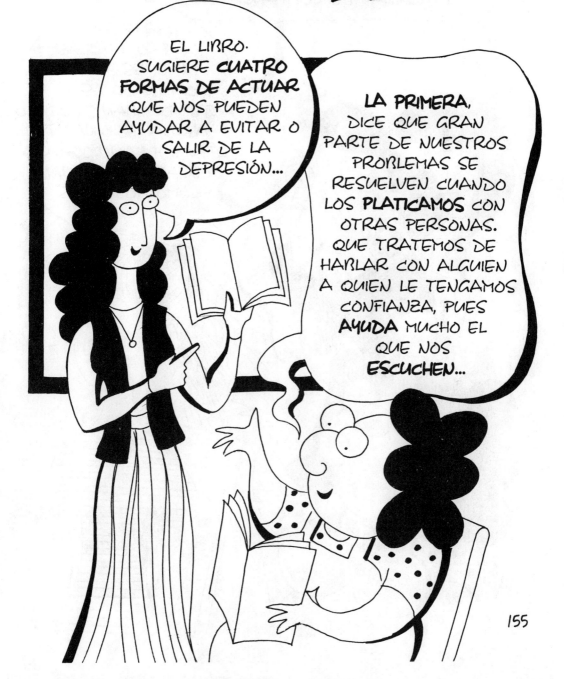

EL LIBRO. SUGIERE **CUATRO FORMAS DE ACTUAR** QUE NOS PUEDEN AYUDAR A EVITAR O SALIR DE LA DEPRESIÓN...

LA PRIMERA, DICE QUE GRAN PARTE DE NUESTROS PROBLEMAS SE RESUELVEN CUANDO LOS **PLATICAMOS** CON OTRAS PERSONAS. QUE TRATEMOS DE HABLAR CON ALGUIEN A QUIEN LE TENGAMOS CONFIANZA, PUES **AYUDA** MUCHO EL QUE NOS ESCUCHEN...

155

...SÍ, PERO ES POSIBLE QUE SINTAMOS **TEMOR** DE CONTAR NUESTRAS COSAS, YA QUE A LAS **MUJERES** SE NOS HA ENSEÑADO A VERNOS COMO **ENEMIGAS** EN LUGAR DE **COMPAÑERAS**...

...A PESAR DE ESO, MUCHAS MUJERES YA HAN **CAMBIADO** ESTA ACTITUD Y HAN DECIDIDO **AYUDARSE** UNAS A OTRAS Y HAN **LOGRADO** COSAS MUY **BUENAS** COMO NOSOTRAS AHORA

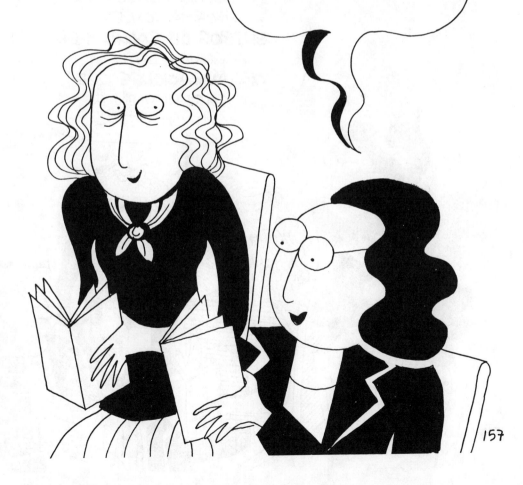

LA SEGUNDA, DICE QUE TRATEMOS DE VER SEGUIDO A LAS PERSONAS QUE NOS AGRADAN, SOBRE TODO SI NO TRABAJAMOS FUERA DE LA CASA.

NOS ACONSEJA REALIZAR OTRAS ACTIVIDADES QUE NOS PERMITAN CONOCER A MÁS GENTE; BUSCAR GRUPOS DE MUJERES QUE SE REÚNAN CERCA DE DONDE VIVIMOS; POR EJEMPLO: EN LAS DELEGACIONES, CASAS DE CULTURA, ASOCIACIONES CIVILES...

LA TERCERA, NOS ACONSEJA OBTENER MÁS **INFORMACIÓN** SOBRE ALGÚN **PROBLEMA** QUE TENGAMOS, POR EJEMPLO: SOBRE EL DIVORCIO, LA VIOLENCIA Y LA EDUCACIÓN DE LOS HIJOS. NOS DICE QUE HAY **LIBROS** SOBRE ESTOS TEMAS Y QUE EN LAS LIBRERÍAS O BIBLIOTECAS NOS PUEDEN HACER SUGERENCIAS...

Y TAMBIÉN PODEMOS CONSEGUIR INFORMACIÓN EN **CENTROS DE SALUD** Y EN ALGUNAS DE LAS **ORGANIZACIONES** QUE SE SUGIEREN EN EL CAPÍTULO SIETE...

158

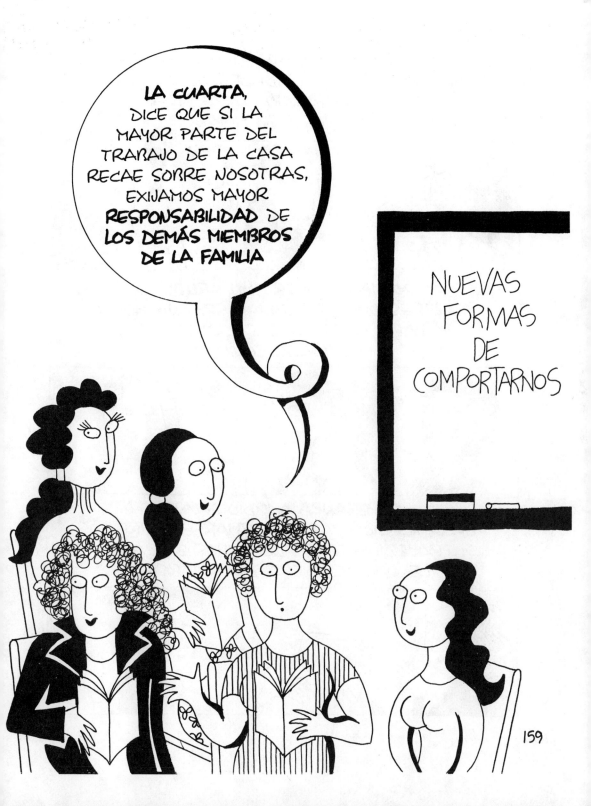

159

POR EJEMPLO: **CRISTINA** HIZO UNA LISTA
DE TODAS LAS ACTIVIDADES DE LA CASA
Y LAS **DISTRIBUYÓ** ENTRE ELLA,
SUS HIJOS Y SU MARIDO...

CLAUDIA ENCONTRÓ UN **GRUPO** DE
MUJERES QUE SE REUNÍAN SEMANALMENTE
PARA PLATICAR SUS PROBLEMAS
Y BUSCARLES SOLUCIÓN...

ESPERANZA ACUDIÓ A UNA
ORGANIZACIÓN PARA **INFORMARSE** SOBRE LOS
PROCEDIMIENTOS Y DERECHOS EN CASO
DE QUE DECIDIERA DIVORCIARSE....

Y PARA TERMINAR, AQUÍ TIENEN UNA LISTA DE **ACTIVIDADES** REALIZADAS POR PERSONAS QUE HAN ESTADO DEPRIMIDAS PARA SENTIRSE MEJOR:

- HACER **EJERCICIO** FÍSICO
- SALIR A **CAMINAR**
- IR AL **CINE** O A UN ESPECTÁCULO
- **LEER**

- HABLAR POR TELÉFONO
- **CANTAR**
- **SALIR** CON AMIGOS
- **ARREGLARSE**
- APRENDER ALGO NUEVO
- HACER EJERCICIOS DE **RELAJACIÓN**

CAPÍTULO 7:

CENTRO DE SALUD

162

A DÓNDE IR

CONSULTORIOS

APOYO A LA MUJER

163

MUCHAS PERSONAS SIENTEN QUE HAGAN LO QUE HAGAN, **NO PUEDEN** SALIR DE LA DEPRESIÓN. EN ESE CASO ES IMPORTANTE DECIDIRSE A **PEDIR AYUDA** ESPECIALIZADA. SI ÉSTE ES TU CASO, **NO** TE **DESANIMES**. ES IMPORTANTE QUE **NO** LO TOMES COMO **FALTA DE VOLUNTAD** O **FRACASO** PERSONAL. EN REALIDAD ES **MUY DIFÍCIL** Y A VECES **IMPOSIBLE** SALIR DE UNA DEPRESIÓN POR **UNA MISMA**.

SI NO PIDES AYUDA ES POSIBLE QUE TE VAYAS HUNDIENDO CADA VEZ MÁS Y TE SIENTAS PEOR DÍA CON DÍA...

LA **AYUDA** SE PUEDE **BUSCAR** EN INSTITUCIONES DEL **GOBIERNO**, EN LAS **PRIVADAS**, EN LAS QUE SE LLAMAN ORGANIZACIONES **NO GUBERNAMENTALES** (SUS SIGLAS SON ONG) Y EN ASOCIACIONES **NO LUCRATIVAS**

INSTITUCIONES DEL GOBIERNO

LOS MEDICAMENTOS Y LA **PSICOTERAPIA** SON LOS **TRATAMIENTOS** MÁS EFECTIVOS PARA LA DEPRESIÓN; A VECES SE UTILIZA **UNO** SOLO Y OTRAS LOS **DOS** EN CONJUNTO

¿Y YO CÓMO VOY A SABER QUÉ ES LO QUE NECESITO?

LA ELECCIÓN DE UN TRATAMIENTO VA A DEPENDER DEL **SERVICIO DE SALUD** EN EL QUE ESTÉ **INSCRITA**, COMO EL IMSS O EL ISSSTE O ALGÚN CENTRO DE SALUD, EN DONDE **CASI** SIEMPRE TENDRÁ QUE DIRIGIRSE A UN **MÉDICO GENERAL** COMO YO...

165

...CUANDO VENGA A CONSULTA **EXPLÍQUENOS** LO QUE LE PASA Y SUS RAZONES PARA SOLICITAR AYUDA. AL **MÉDICO GENERAL** LE CORRESPONDE **EVALUAR** SU CASO, HACER UN PRIMER **DIAGNÓSTICO** Y SUGERIR UN TRATAMIENTO. LE TOCA DARLE **ORIENTACIÓN** Y **APOYO** Y DECIDIR SI ÉL LA ATIENDE O LA **MANDA** A **UN SERVICIO DE SALUD MENTAL ESPECIALIZADO** (EN DONDE ATIENDEN PSIQUIATRAS Y/O PSICÓLOGOS)

LOS PSICÓLOGOS SON PROFESIONISTAS QUE ESTUDIAN UNA **LICENCIATURA** SOBRE EL **COMPORTAMIENTO** HUMANO. SE ESPECIALIZAN EN VARIOS CAMPOS, DE ELLOS, LOS PSICÓLOGOS **CLÍNICOS** SON LOS QUE ESTÁN PREPARADOS PARA DAR **PSICOTERAPIA** A PERSONAS CON DIFERENTES TIPOS DE PROBLEMAS. LOS PSICÓLOGOS **NO** RECETAN MEDICAMENTOS.

PSICOLOGÍA

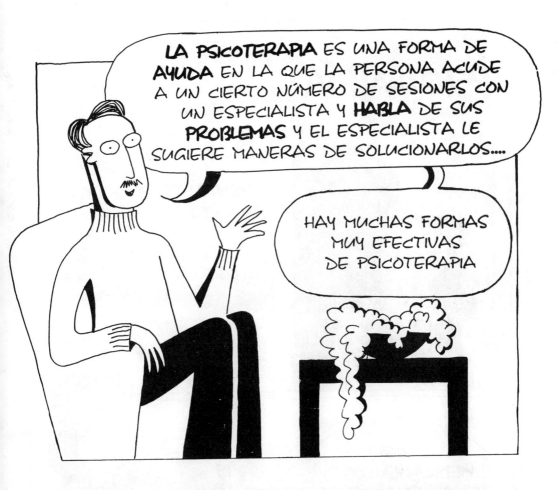

LA **PSICOTERAPIA** ES UNA FORMA DE **AYUDA** EN LA QUE LA PERSONA ACUDE A UN CIERTO NÚMERO DE SESIONES CON UN ESPECIALISTA Y **HABLA** DE SUS **PROBLEMAS** Y EL ESPECIALISTA LE SUGIERE MANERAS DE SOLUCIONARLOS....

HAY MUCHAS FORMAS MUY EFECTIVAS DE PSICOTERAPIA

CADA FORMA DE PSICOTERAPIA TIENE UNA MANERA DE VER EL PROBLEMA Y BUSCAR LA SOLUCIÓN. UNO PUEDE IR SÓLO CON UN O UNA TERAPEUTA A **PSICOTERAPIA INDIVIDUAL**, O ASISTIR A UN GRUPO, -**PSICOTERAPIA GRUPAL**-, O IR CON LA PAREJA -**PSICOTERAPIA DE PAREJA**- O CON TODA LA FAMILIA, -**PSICOTERAPIA FAMILIAR**-. LA PSICOTERAPIA ES **MUY EFICAZ** EN EL CASO DE LA DEPRESIÓN.

PSIQUIATRÍA

LA O EL PSIQUIATRA ES UN **MÉDICO** QUE TIENE UNA ESPECIALIZACIÓN EN **PROBLEMAS MENTALES** (PSIQUIATRÍA). ESTO LOS CAPACITA PARA RECETAR **MEDICAMENTOS**. SÓLO ALGUNOS DAN **PSICOTERAPIA**.

LOS **MEDICAMENTOS** O **PSICOFÁRMACOS** SON **MEDICINAS** QUE SE UTILIZAN EN EL CASO DE PROBLEMAS EMOCIONALES. EN EL CASO DE LA **DEPRESIÓN** EXISTEN **DIVERSOS TIPOS** DE MEDICAMENTOS QUE PUEDEN SER DE **MUCHA AYUDA**

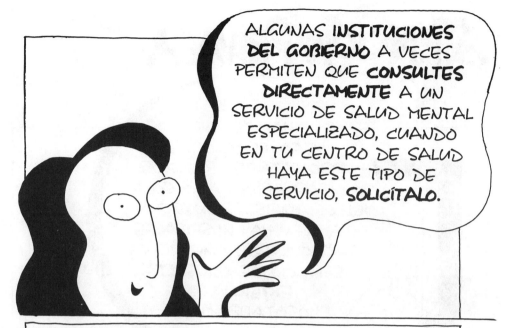

ALGUNAS **INSTITUCIONES DEL GOBIERNO** A VECES PERMITEN QUE **CONSULTES DIRECTAMENTE** A UN SERVICIO DE SALUD MENTAL ESPECIALIZADO, CUANDO EN TU CENTRO DE SALUD HAYA ESTE TIPO DE SERVICIO, **SOLICÍTALO.**

TRABAJO SOCIAL

LAS **TRABAJADORAS SOCIALES** TAMBIÉN PODEMOS **SUGERIRTE** A DÓNDE IR Y QUÉ EXPERTOS CONSULTAR. ALGO MUY IMPORTANTE ES QUE PODEMOS TAMBIÉN **ORIENTAR** A TU FAMILIA SOBRE CÓMO **AYUDARTE**

ATENCIÓN PRIVADA

ORGANIZACIONES NO GUBERNAMENTALES Y ASOCIACIONES NO LUCRATIVAS

EN SU MAYORÍA ESTAS ORGANIZACIONES NO ESTÁN SOLO ORIENTADAS A AYUDAR A MUJERES CON **DEPRESIÓN**, SINO AYUDAR EN **PROBLEMAS** QUE CON FRECUENCIA SE ENCUENTRAN **ASOCIADOS** A ÉSTA.

POR EJEMPLO: A MUJERES **VÍCTIMAS** DE LA **VIOLENCIA**, **ASESORÍA LEGAL** EN CASOS DE **DIVORCIO**, A **PROBLEMAS FAMILIARES** O DE **ALCOHOLISMO**...

ALGUNAS MUJERES HAN RECIBIDO AYUDA DE **ASOCIACIONES TAN DIVERSAS COMO** NEURÓTICOS ANÓNIMOS, MEDICINA TRADICIONAL O CONSULTA TELEFÓNICA

171

OTRA MANERA EN QUE LAS MUJERES NOS PODEMOS AYUDAR, ES FORMANDO **NUESTRO PROPIO GRUPO DE AYUDA**. POR EJEMPLO, CUATRO O MÁS MUJERES PODEMOS JUNTARNOS PARA HABLAR DE NUESTROS PROBLEMAS...

...UNA BUENA IDEA ES **USAR ESTE LIBRO** U OTROS PARECIDOS PARA GUIAR NUESTRAS PLÁTICAS

QUÉ BIEN ME SIENTO COMPADRE, NUNCA IMAGINÉ QUE UNO PUDIERA HACER TANTAS COSAS PARA AYUDARSE... **¡YA PODEMOS PREVENIR Y MANEJAR LA DEPRESIÓN!**

COMADRE, YO TAMBIÉN HE APRENDIDO MUCHO SOBRE LA DEPRESIÓN... ¡OJALÁ ALGUIEN ESCRIBA UN LIBRO PARA NOSOTROS!

DIRECTORIO

173

INSTITUCIONES DE GOBIERNO

CENTRO COMUNITARIO DE SALUD MENTAL CUAUHTÉMOC (SSA)

DR. ENRIQUE GONZÁLEZ MARTÍNEZ # 131
COL. SANTA MA. LA RIBERA
MÉXICO D.F. 06400
TELS. 5541-1224 Y 5541-4749 FAX 5541-1677
CUOTAS: SEGÚN ESTUDIO SOCIOECONÓMICO
HORARIO: 7:00 A 21:00 HRS.
SERVICIOS: ATENCIÓN PSICOLÓGICA
Y PSIQUIÁTRICA

CENTRO COMUNITARIO DE SALUD MENTAL SAN PEDRO ZACATENCO (SSA)

AV. TICOMÁN Y HUANUCO # 323
COL. SAN PEDRO ZACATENCO
MÉXICO, D.F. 07360
TELS. 5754-2205 Y 5754-6610
CUOTAS: SEGÚN ESTUDIO SOCIOECONÓMICO
HORARIO: 8:00 A 15:00 HRS.
SERVICIOS: ATENCIÓN PSIQUIÁTRICA
Y PSICOLÓGICA. TERAPIA FAMILIAR

CENTRO COMUNITARIO DR. OSWALDO ROBLES (UNAM)

TECACALO, MANZANA 21, LOTE 24
COL. RUIZ CORTINES (CERCA DEL ESTADIO AZTECA)
MÉXICO, D.F. 04530
TEL 5618-3861
CUOTAS: SEGÚN ESTUDIO SOCIOECONÓMICO
HORARIO: 9:00 A 14:00 Y 16:00 A 19:00 HRS.
LUNES A VIERNES
SERVICIOS: ATENCIÓN PSICOLÓGICA

CENTRO COMUNITARIO DE SALUD MENTAL IZTAPALAPA (SSA)

EJE 5 SUR ESQ. CON GUERRA DE REFORMA
COL. LEYES DE REFORMA, IZTAPALAPA
MÉXICO D.F. 09310
TEL 5694-1660
CUOTAS: BAJAS
HORARIO: 8:00 A 16:00 HRS.
Y 8:00 HRS. (ENTREGA DE FICHAS)
SERVICIOS: ATENCIÓN PSIQUIÁTRICA, PSICOLÓGICA Y TERAPIA FAMILIAR

HOSPITAL PSIQUIÁTRICO FRAY BERNARDINO ALVAREZ (SSA)

CALZADA SAN BUENAVENTURA
ESQ. NIÑO DE JESÚS, TLALPAN
MÉXICO D.F. 14000
TELS. 5573-1500, 5573-1698 Y 5573-1798
CUOTAS: SEGÚN ESTUDIO SOCIOECONÓMICO
HORARIO: 7:00 A 13:00 HRS.
SERVICIOS: ATENCIÓN PSIQUIÁTRICA, PSICOLÓGICA, HOSPITALIZACIÓN Y CONSULTA EXTERNA

INSTITUTO MEXICANO DE PSIQUIATRÍA (SSA)

CALZ. MÉXICO-XOCHIMILCO # 101
COL. SAN LORENZO HUIPULCO
MÉXICO D.F. 14360
TELS. 5655-7999, 5655-7120 Y 5655-7101
CUOTAS: SEGÚN ESTUDIO SOCIOECONÓMICO
HORARIO: 8:00 A 13:00 HRS.
SERVICIOS: ATENCIÓN PSICOLÓGICA, PSIQUIÁTRICA, HOSPITALIZACIÓN Y CONSULTA EXTERNA

HOSPITAL PSIQUIÁTRICO SAN FERNANDO (IMSS)

AV. SAN FERNANDO # 201
COL. TLALPAN
MÉXICO D.F. 14000
TELS. 5606-8323 Y 5606-8495
SÓLO PARA DERECHOHABIENTES DEL IMSS
SERVICIOS: URGENCIAS MÉDICAS Y
HOSPITALIZACIÓN

CENTRO DE AYUDA AL ALCOHÓLICO Y SUS FAMILIARES (CAAF) (SSA)

REPÚBLICA DE VENEZUELA ESQ. RODRÍGUEZ PUEBLA,
ALTOS DEL MERCADO ABELARDO RODRÍGUEZ
COL. MORELOS
MÉXICO, D.F. 06020
TELS. 5702-0738 Y 5702-7578
CUOTAS: SEGÚN ESTUDIO SOCIOECONÓMICO
HORARIO: 8:00 A 20:00 HRS. DE LUNES A VIERNES
SERVICIOS: ATENCIÓN PSICOLÓGICA,
PSIQUIÁTRICA, MÉDICA Y TERAPIA FAMILIAR

ALGUNAS DELEGACIONES POLÍTICAS TAMBIÉN
PROPORCIONAN ASESORÍA PSICOLÓGICA

ATENCIÓN PRIVADA

CENTRO COMUNITARIO DE LA CLÍNICA SAN RAFAEL

INSURGENTES SUR # 4177
COL. SANTA ÚRSULA XITLA, TLALPAN
MÉXICO, D.F. 14420
TELS. 5573-4266, 5573-4288, 5655-4799 Y 5655-4004
CUOTAS: SEGÚN ESTUDIO SOCIOECONÓMICO

HORARIO: 8:00 A 14:00 HRS. (PREVIA CITA)
SERVICIOS: ATENCIÓN PSICOLÓGICA
Y PSIQUIÁTRICA, HOSPITALIZACIÓN
Y CONSULTA EXTERNA

ALGUNAS ORGANIZACIONES NO GUBERNAMENTALES Y ASOCIACIONES NO LUCRATIVAS

INSTITUTO LATINOAMERICANO DE ESTUDIOS DE LA FAMILIA (ILEF)

AV. MÉXICO # 191 (ENTRE VIENA Y MADRID)
COL. DEL CARMEN COYOACÁN
MÉXICO, D.F. 04100
TELS. 5659-0504 Y 5554-5611
CUOTAS: SEGÚN ESTUDIO SOCIOECONÓMICO
HORARIO: 9:00 A 14:00 Y 16:00 A 18:00 HRS.
LUNES A JUEVES
VIERNES 9:00 A 13:30 HRS.
SERVICIOS: TERAPIAS INDIVIDUALES,
FAMILIARES Y DE PAREJA

INSTITUTO PERSONAS

CAPUCHINAS # 10-104
COL. SAN JOSÉ INSURGENTES
MÉXICO, D.F. 03900
TELS. 5615-0173 Y 5611-5520
CUOTAS: SEGÚN ESTUDIO SOCIOECONÓMICO
HORARIO: 10:30 A 13:30 Y 15:00 A 19:00 HRS.
SERVICIOS: ATENCIÓN PSIQUIÁTRICA Y
PSICOLÓGICA DE NIÑOS, ADOLESCENTES Y
ADULTOS, TERAPIA FAMILIAR Y DE PAREJA

SALUD INTEGRAL PARA LA MUJER (SIPAM)

VISTA HERMOSA # 95 BIS
COL. PORTALES (CERCA DEL METRO ERMITA)
MÉXICO, D.F. 03300
TELS.: 5539-9674, 5539-9675 Y 5539-9693
CUOTAS: SEGÚN EL SERVICIO
HORARIO: 10:00 A 17:00 HRS. LUNES A VIERNES
PARA GINECOLOGÍA SE REQUIERE PREVIA CITA
SERVICIOS: ASESORÍA LEGAL, ATENCIÓN
PSICOLÓGICA

ASOCIACIÓN MEXICANA
PARA LA SALUD SEXUAL, A.C. (AMSSAC)

TEZOQUIPA # 26
COL. LA JOYA TLALPAN
MÉXICO, D.F. 14000
TELS. 5573-3460 Y 5513-7489
CUOTAS: BAJAS
HORARIOS: 10:00 A 14:00 Y 16:00 A 20:00 HRS.
LUNES A VIERNES
SERVICIOS: ATENCIÓN A PROBLEMAS SEXUALES
Y EDUCACIÓN SEXUAL A NIÑOS, ADOLESCENTES
Y ADULTOS

CENTRO DE APOYO A MUJERES TRABAJADORAS

COATEPEC # 1, INTERIOR 3 Y 4, TERCER PISO
COL. ROMA
MÉXICO, D.F. 06760
TEL 5574-7850
CUOTAS: SEGÚN ESTUDIO SOCIOECONÓMICO
HORARIOS: 8:00 A 19:00 HRS. PREVIA CITA
SERVICIOS: ASESORÍA LEGAL Y ATENCIÓN
PSICOLÓGICA

CENTRO DE APOYO A LA MUJER "MARGARITA MAGÓN"

CARLOS PEREIRA # 113
COL. VIADUCTO PIEDAD
MÉXICO, D.F. 08200

TEL. 5519-5845

CUOTAS: BAJAS

HORARIO: ATENCIÓN PSICOLÓGICA, PREVIA CITA, DE 11:00 A 19:00 HRS. MARTES, JUEVES, VIERNES Y SÁBADO

SERVICIOS: ASESORÍA LEGAL, ATENCIÓN PSICOLÓGICA Y MÉDICA, CAPACITACIÓN EN TEMAS DE GÉNERO

CENTRO DE ATENCIÓN A LA MUJER (CAM)

AV. TOLTECAS # 15 (ENTRE MARIO COLÍN Y GUERRERO)
COL. SAN JAVIER, TLALNEPANTLA,
EDO DE MÉXICO 54000

TEL. 5565-2266

CUOTAS: SERVICIO GRATUITO

HORARIO: 09:00 A 19:00 HRS.

SERVICIOS: ATENCIÓN PSICOTERAPÉUTICA Y MÉDICA, ASESORÍA LEGAL, TRABAJO SOCIAL Y BOLSA DE TRABAJO

RED DE GRUPOS PARA LA SALUD DE LA MUJER Y EL NIÑO, A.C. (REGSAMUNI)

TEPEJI # 70 ALTOS
COL. ROMA
MÉXICO D.F. 06760

TEL. 5564-1575 **FAX:** 5564-59-16

HORARIO: MARTES Y JUEVES DE 10:00 A 18.00 HRS.

CENTRO DE ATENCIÓN A LA VIOLENCIA INTRAFAMILIAR (CAVI)

DR CARMONA Y VALLE # 54, PRIMER PISO
COL. DOCTORES
MÉXICO, D.F. 06720
TELS. 5242-6246 Y 5242-6025
CUOTAS: SERVICIO GRATUITO
HORARIO: 09:00 A 20:00 HRS.
SERVICIOS: TRABAJO SOCIAL, ASESORÍA LEGAL, PSICOLÓGICA Y MÉDICA

CENTRO ELEIA ACTIVIDADES PSICOLÓGICAS A.C.

TAINE # 249-401
POLANCO
MÉXICO, D.F. 11560
(SE ATIENDE EN DIVERSOS PUNTOS DE LA CIUDAD)
TELS. 5531-8875 Y 5531-7819
CUOTAS: BAJAS
HORARIO: 9:00 A 14:00 HRS. LUNES A VIERNES
SERVICIOS: ATENCIÓN PSICOLÓGICA A NIÑOS, ADOLESCENTES Y ADULTOS

SECRETARÍA DE LA MUJER

PUENTE DE ALVARADO # 75, SEGUNDO PISO
COL. TABACALERA
MÉXICO D.F. 06030
TELS. 5535-5270 Y 5535-4422
CUOTAS: SERVICIO GRATUITO
SERVICIOS: ASESORÍA EN PROBLEMAS DE LA MUJER

CENTRO DE ORIENTACIÓN PARA ADOLESCENTES (CORA)

ÁNGEL URRAZA # 1122
COL. DEL VALLE
MÉXICO D.F. 03100
TELS. 5589-8450 5589-8451 Y 5589-8453
CUOTAS: BAJAS
HORARIO: 09:00 A 20:00 HRS.
DE LUNES A SÁBADO
SERVICIOS: ATENCIÓN PSICOLÓGICA PARA
ADOLESCENTES, CURSOS Y TALLERES
MÓDULOS EN LAS DELEGACIONES
VENUSTIANO CARRANZA Y COYOACÁN

ASOCIACIÓN MEXICANA CONTRA LA VIOLENCIA A LAS MUJERES A.C. (COVAC)

ASTRÓNOMOS # 66
COL. ESCANDÓN
MÉXICO, D.F. 11800
TELS. 5276-0085 Y 5515-1756
CUOTAS: VOLUNTARIAS
HORARIOS: 9:00 A 18:00 HRS.
SERVICIOS: ASESORÍA LEGAL, ESPECIALMENTE
EN ASUNTOS RELACIONADOS CON LA VIOLENCIA
HACIA LA MUJER, ATENCIÓN PSICOLÓGICA
Y CURSOS DIVERSOS

GRUPOS DE FAMILIA AL-ANON

OFICINA CENTRAL
RÍO NAZAS # 185
COL. CUAUHTÉMOC
MÉXICO, D.F. 06500
TELS. 5208-2170 Y 5208-9667

CUOTAS: SERVICIO GRATUITO
HORARIO: 9:00 A 18:00 HRS.
LUNES A VIERNES
SERVICIOS: GRUPOS DE AUTOAYUDA PARA
LOS FAMILIARES DE PERSONAS QUE
PADECEN ALCOHOLISMO

FORTALEZA
CENTRO DE ATENCIÓN INTEGRAL A LA MUJER, LA PAREJA Y LA FAMILIA I.A.P.
ORIENTE 116 SIN NÚMERO
ESQ. JUAN CARBONERO
COL. CUCHILLA GABRIEL RAMOS MILLÁN
MÉXICO, D.F. 08030
TEL 5654-4498
CUOTAS: SEGÚN ESTUDIO SOCIOECONÓMICO
HORARIOS: 9:00 A 19:00 HRS.
LUNES A VIERNES
SERVICIOS: ASESORÍA LEGAL, PSICOLÓGICA,
MÉDICA, ESCOLAR, TALLERES Y SERVICIOS A
LA COMUNIDAD

OTRAS ALTERNATIVAS

LA **UNAM** OFRECE DIFERENTES SERVICIOS DE
PSICOLOGÍA A BAJO COSTO, EN SUS
INSTALACIONES DE:
CIUDAD UNIVERSITARIA
DEPARTAMENTO DE PSIQUIATRÍA
Y SALUD MENTAL 5623-2128 Y 5623-2129
PAIVSAS (PROGRAMA DE ATENCIÓN
INTEGRAL A VÍCTIMAS Y SOBREVIVIENTES

DE AGRESIÓN SEXUAL) FACULTAD
DE PSICOLOGÍA
IZTACALA 5623-1382 Y 5622-2254
ZARAGOZA 5623-0695 Y 5623-0696

LA **UNIVERSIDAD INTERCONTINENTAL** TIENE
UN CENTRO UNIVERSITARIO DE SALUD MENTAL
Y SERVICIOS EDUCATIVOS
TEL 5573-8544
HORARIO: 10:00 A 13:00 HRS. DE MARTES A SÁBADO
(EXTS. 1130 Y 1131)
9:00 A 14:00 Y 15:00 A 18:00 HRS. DE LUNES A VIERNES
Y 9:00 A 14:00 HRS. SÁBADOS (EXTS. 1120 Y 1121)

¿ES DIFÍCIL SER MUJER?
UNA GUÍA SOBRE DEPRESIÓN

2A EDICIÓN DE 2500 EJEMPLARES, SE TERMINÓ
DE IMPRIMIR EL DÍA 25 DE NOVIEMBRE DE 1996.

3A EDICIÓN DE 600 EJEMPLARES, SE TERMINÓ
DE IMPRIMIR EL DÍA 6 DE MARZO DE 1997.

4A EDICIÓN DE 600 EJEMPLARES, SE TERMINÓ
DE IMPRIMIR EL DÍA 20 DE MAYO DE 1997.

1A EDICIÓN EN EDITORIAL PAX MÉXICO.
TIRO: 4000 EJEMPLARES, SE TERMINO
DE IMPRIMIR EL DÍA 30 DE JULIO DE 1997.

4A REIMPRESIÓN DE 6000 EJEMPLARES, SE TERMINÓ
DE IMPRIMIR EL DÍA 30 DE JUNIO DE 2000.

5A REIMPRESIÓN DE 3000 EJEMPLARES, SE TERMINÓ
DE IMPRIMIR EL DÍA 25 DE MAYO DE 2002.

6A REIMPRESIÓN DE 3000 EJEMPLARES, SE TERMINÓ
DE IMPRIMIR EL DÍA 7 DE ENERO DE 2004.

INFORMES:
INSTITUTO MEXICANO DE PSIQUIATRÍA
CALZ. MÉXICO-XOCHIMILCO NO. 101
COL. SAN LORENZO HUIPULCO MÉXICO, D.F.
TEL. 5655 28 11 EXT.155